MINIMALISM
CONCEPTUAL ART
FEMINISM

PERFORMANCE
POP ART
SITE-SPECIFIC ART

요즘 미술은 ─ 진짜 ─ 모르겠더라

요즘 미술은 ─ 진짜 ─ 모르겠더라

난해한 현대미술을 이해하는
12가지 키워드

정서연 지음

MINIMALISM
CONCEPTUAL ART
FEMINISM
PERFORMANCE
POP ART
SITE-SPECIFIC ART
ANTHROPOCENE
POSTHUMAN
RELATIONAL ART
PUBLIC ART
VIRTUALITY
AI

21세기북스

요즘 미술이 어려운 진짜 이유

미술 작품을 감상하는 것은 좋아하지만 왠지 모를 장벽이 느껴지셨나요? 특히 현대미술 작품을 볼 때 '저 정도는 나도 그리겠다'라고 생각한 적도 있으시죠? 그럼에도 우리 대부분은 작품 앞에 서서 그림을 응시하며 작가의 의도를 파악하기 위해 노력을 기울입니다. 작품에서 무언가 느껴지기를 기다려보는 것이죠. 예술 작품을 감상할 때는 '느낌'이 중요하다고 알고 있으니까요.

작가가 작품을 만든 의도가 있겠거니 생각하면서 머릿속으로 비슷한 작품들을 떠올려보기도 합니다. 하지만 작품에서 드러나는 작가의 의도를 파악하기는 쉽지 않았을 겁니다. 그 이유

는 요즘 미술이 과거의 미술과는 상당히 다른 특징을 지니고 있기 때문입니다.

먼저 '요즘 미술'이라고 불리는 '현대미술'의 뜻부터 짚어보려 합니다. 현대미술은 말 그대로 현대에 나타난 미술을 뜻합니다. 언제부터 언제까지를 '현대'로 규정하는지에 대해서는 의견이 다르지만, 제2차 세계대전이 끝난 1945년을 기점으로 볼 수 있습니다. 현대미술 이전은 '근대미술', 그리고 현대미술을 거쳐 1989년 이후로는 '동시대 미술'이라고 부르기도 합니다.

현대미술은 이해하기 난해하다는 반응이 대다수인데, 거기에는 그럴 만한 이유가 있습니다. 근대미술까지는 우리가 맨눈으로 보는 시각 체계와 유사한 것을 보여주었거든요. 자연 풍경이나 인물을 캔버스에 최대한 비슷하게 옮겨놓으면 뛰어나다는 평가를 받았어요. 감상하는 사람 입장에서도 직관적으로 이해할 수 있으니 미술이 특별히 어렵게 느껴지지는 않았죠.

하지만 현대미술은 평상시에 우리가 시각적으로 경험하는 것들을 재현하지 않습니다. 오히려 시각적으로 익숙한 형상을 파괴하는 모습으로 나타나죠. 이는 '사진' 기술의 등장과도 연관이 있답니다. 그림으로 아무리 똑같이 재현한다 한들 사진 만

큼 완벽하게 표현할 수는 없으니까요. 사진이 발명된 이후로는 굳이 세상을 그대로 옮겨놓을 필요가 없어진 것이죠.

현대미술의 중요한 특징 중 하나인 '추상'도 이러한 맥락에서 등장했습니다. 추상이 어렵게 느껴지는 단어이기는 하지만, 단순하게는 대상에서 어떤 '본질'을 뽑아내는 일이라고 이해하면 조금 쉬울 것 같아요. 눈앞에 보이는 대상을 있는 그대로 시각화하는 것이 아니라, 대상들 간의 공통된 특성이나 속성을 추출해 점·선·면, 그리고 색으로 표현하는 것이죠. 이처럼 현대미술에서는 외형의 세계를 재현하기보다 내면의 것을 드러내고자 하는 시도가 나타납니다.

현대미술을 기존 미술의 연장선상에서 바라보려는 시도가 실패하는 이유도 여기에 있습니다. 이제는 내가 작품 앞에서 무엇을 느끼느냐에 감상의 초점을 두어서는 안 된다는 것이죠. 사실 현대미술은 '미美'가 아닌 '추醜'를 다룬다고 해도 과언이 아닌 만큼, 작품 앞에서 미감美感을 느끼는 것이 감상의 올바른 방법은 아니라고 생각합니다. 그보다는 그 작품이 나오게 된 맥락을 아는 것이 도움이 되죠. 현대미술이 다루고 있는 주제와 표현 등은 기존의 미술이 집중했던 '미'를 넘어 다원주의적인 양상을 보이고 있으니까요.

19세기까지의 미술은 '아름다운 대상의 표현'이라는 단일한 주제를 가지고 있었습니다. 하지만 현대미술은 '추'까지 묘사하는 포괄적인 내용을 담고 있죠. 주제, 소재, 기법, 매체의 사용 등에 있어서 기존의 범주를 벗어납니다. 개념이 확장되고 범위가 넓어지면서 복잡한 양상을 띠는 것이죠. 이제는 어떻게 새로운 관계들을 관찰하고 총체적인 문맥을 파악할 것인지가 더 중요해집니다.

작품을 평가하는 기준이 달라졌다는 사실만 인지하고 있어도 작품 앞에서의 당혹감을 줄일 수 있습니다. 가령 현대미술에서는 묘사 능력보다 아이디어가 좋은 작품이 더 높은 평가를 받는다거나, 뛰어난 퍼포먼스와 뛰어난 회화 작품의 평가 기준이 완전히 다르다는 것을 파악하고 있으면 작품 감상에 도움이 됩니다. 이러한 기준들을 소개하고 여러분들이 좋은 작품을 보는 안목을 기를 수 있도록 제안하는 것이 이 책의 역할 중 하나입니다.

현대미술이 난해하게 느껴지는 또 다른 이유 중 하나는 작가들이 선배 예술가의 작품을 '참조'하는 경향이 짙다는 데에 있습니다. 사실 현대미술 자체가 '이전 세대에 대한 이의 제기'라고 볼 수 있어요. 이 작품은 누구의 영향을 받았고, 어떤 작품

에서 모티브를 가져와 재해석하고 있는지를 알아야 작품을 온전히 감상할 수 있다는 것이죠. 예술 작품에 대한 감성적 접근이 절반이라면, 나머지 절반은 이성적 접근이 필요하다는 점이 미술 작품에 대한 장벽처럼 느껴질 수 있습니다.

그런 이유로 이 책에서는 현대미술을 '키워드'를 통해 살펴보는 방식을 택했습니다. 현대미술을 관통하는 키워드를 파악하면 처음 보는 작품이라도 대략적인 이해가 가능하기 때문입니다. 기존처럼 개별 작가를 통해 미술 지식을 습득하는 방식은 작가의 개인적인 이야기에 치중할 가능성이 큽니다. 그러다 보면 야사野史를 전달하는 데에 그치는 경우가 많죠. 이 책에서는 미술계의 뒷이야기보다는 예술의 본질에 집중하는 시간을 가지려 합니다.

그렇다고 해서 미술사를 통째로 서술하는 방식은 택하지 않을 거예요. 그런 책들은 이미 시중에 많이 나와 있기도 하고, 유행이 지나가버린 주제들도 포함되어 있어서 저는 '요즘 미술'에 가장 잘 어울리는 키워드 열두 개를 골라보았습니다.

제가 파악하기에 현대미술은 미술이라는 범주 안에서만 고려할 수는 없어요. 그 이유는 현대미술이 다양한 매체를 수용하

면서 재료의 한계를 뛰어넘고 표현 방식을 다양화했기 때문입니다. 현대미술은 회화, 조각 같은 전통적인 장르뿐만 아니라 사진, 영화, 광고, 게임, 애니메이션, 일러스트, TV, 비디오 등 다양한 시각 이미지를 포괄합니다. 가상현실VR, 인공지능AI과 같은 기술들과도 결합하죠. 새로운 문화적·기술적 현상에 대한 이해 없이 현대미술을 순수미술 분야로 한정하는 것은 오류를 범하는 일일 거예요.

지금까지 나온 분석들은 미술 전공자가 순수미술의 관점에서 서술한 내용이 대부분이었습니다. 물론 저도 미술 이론을 전공하긴 했지만, 이전에는 미디어 커뮤니케이션 분야에서 일하면서 문화연구와 대중문화 등을 연구한 경험을 통해 기존의 설명만으로는 부족하다는 사실을 절감했습니다. 특히 현대미술은 이제 순수미술보다는 시각예술 혹은 시각 커뮤니케이션으로 확장해 해석해야 한다고 생각합니다. 예술 작품이 등장한 사회문화적 맥락을 고려해 다른 분야와 어떻게 상호작용하고 있는지 살펴볼 필요가 있는 것이죠.

이 책에서는 주로 현대미술의 확장된 개념과 범주를 다루면서 새로운 미술 형태와 기법에 대한 내용을 전달할 예정입니다. 특히 기술 매체의 등장이 어떻게 작품 제작 방식에 변화를 가

져왔는지도 다룰 거니까 끝까지 함께해주세요. 이 책을 다 읽고 나면 예술과 비예술의 경계를 어느 정도 파악하게 될 거예요. 나만의 미술 취향을 갖게 되는 건 덤일 테고요.

2023년 4월

정서연

차례

KEYWORD

01

미니멀리즘

MINIMALISM

사물을 배열했을 뿐인데 왜 예술이지?

전통 미학의 평면성으로부터의 해방

현대미술의 분기점, 미니멀리즘

'요즘 미술'을 쉽게 이해하기 위한 첫 번째 키워드는 '미니멀리즘minimalism'입니다. 미술사라는 거대한 흐름 중 어느 시점부터 이야기를 시작하면 좋을지 오랜 고민 끝에 고대, 중세, 근대, 현대 중 현대를 택했고, 현대 중에서도 미니멀리즘을 시작점으로 잡았습니다.

그 이유는 미니멀리즘이 현대미술 중에서도 모더니즘과 포스트모더니즘의 경계에 걸쳐 있어서 '요즘 미술'을 파악하는 분기점이 된다고 생각했기 때문입니다. 알다시피 포스트post는 '이후의', '탈脫'이라는 뜻입니다. 포스트모더니즘을 모더니즘과의 '단절'로 보느냐, '확장'으로 보느냐에 대해서는 여전히 의견이

갈리지만, 이 책에 등장하는 작품들은 대부분 포스트모더니즘 경향이라는 것을 기억하면 좋을 것 같습니다.

먼저 미니멀리즘은 인테리어와 디자인, 패션 분야에서 주로 '심플하다'라는 뜻으로 쓰입니다. '미니멀 라이프'에서처럼 불필요한 물건을 줄이고 간결한 생활방식을 유지한다는 의미도 있죠. 이러한 의미처럼 미술에서의 미니멀리즘도 겉보기엔 '심플한' 작품들로 보입니다. 대개가 전시 공간 안에 사물들을 차례대로 놓아두거나, 벽에 공업용 모듈을 기계적으로 배치하는 식이니까요.

하지만 예술로서의 미니멀리즘은 '평면성'을 강조하는 '모더니즘'의 원리를 극단적으로 추구해 '사물'을 전시장 안으로 가져오는 식의 작업을 의미합니다. 평면성, 모더니즘, 사물… 용어들이 다소 어렵게 느껴질 수 있을 텐데요, 제 설명을 천천히 따라오다 보면 미술에서의 미니멀리즘이 무엇인지 쉽게 이해할 수 있을 것입니다.

모더니즘 정신의 계승

미니멀리즘을 제대로 이해하기 위해서는 먼저 '모더니즘 미술'에 대해 알아볼 필요가 있습니다. 미니멀리즘은 모더니즘의 얼굴과 포스트모더니즘의 얼굴을 모두 가지고 있는 미술 경향이기 때문에 미니멀리즘이 어떻게 모더니즘의 원리를 추구했고, 어떻게 포스트모더니즘으로 이어졌는지를 살피는 것이 미니멀리즘을 이해하는 열쇠입니다.

모더니즘의 원리는 한마디로 '장르의 순수성'을 지키는 것이었습니다. 회화는 회화다워야 하고, 문학은 문학다워야 하며, 연극은 연극다워야 한다는 것이 모더니즘의 기본 전제입니다. 그럼 회화가 문학이나 연극과 다른 점은 무엇일까요? 간단해요.

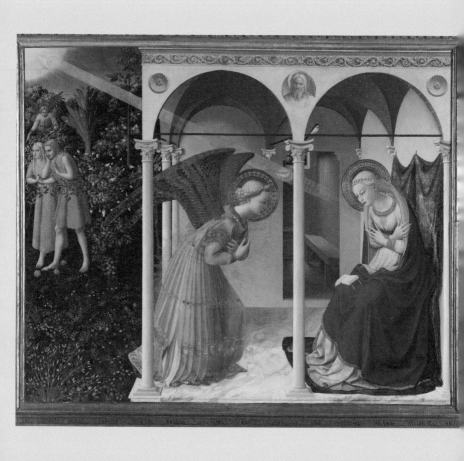

프라 안젤리코, 〈성모영보Annunciation and Expulsion of Adam and Eve from Eden〉
1425~1426년, 목판에 템페라, 금, 190.3×191.5cm, 프라도미술관

회화는 아주
오래전부터
'평면' 위에 표현하는
예술이었어요.

원근법을 활용해
3차원의 자연을
2차원의 평면에 비슷하게
재현하고자 했습니다.

바로 '캔버스'와 '물감'을 사용한다는 점입니다. 캔버스와 물감을 사용함으로써 나타낼 수 있는 특징에 집중하는 것이 바로 장르의 순수성을 지키는 길입니다. 2차원이라는 회화의 고유한 형식을 최대한 살리자는 것이죠. 그러니까 캔버스라는 '평면'을 어떻게 물감으로 뒤덮는지가 중요합니다.

물론 회화는 아주 오래전부터 평면 위에 표현하는 예술이었습니다. 모더니즘 이전의 고전 회화도 2차원의 캔버스 위에 그렸으니까요. 하지만 고전주의 미술에서는 원근법을 사용해 가까이 있는 것은 크고 진하게, 멀리 있는 것은 작고 연하게 그렸습니다. 3차원의 자연을 2차원에 비슷하게 재현하고자 했던 고전주의 미술의 특징상, 이 방법이 최선이었을 것입니다.

고전주의 회화에서 캔버스는 평평하지만 시각적으로는 어떤 '공간'이 보입니다. 모더니즘에서는 이러한 공간을 '환영illusion' 이라고 보고, 환영을 제거해 '평면성'을 추구하는 것을 목표로 삼았습니다. 이렇게 해야 장르의 순수성을 지킬 수 있다고 생각한 것이죠.

모더니즘을 대표하는 미술비평가인 클레멘트 그린버그Clement Greenberg는 평면성을 가장 잘 구현하고 있는 작품으로 잭슨 폴

록Jackson Pollock의 회화를 꼽았습니다. 잭슨 폴록의 회화를 보면 선과 면의 구별도 없고, 화면 안과 밖의 경계도 불분명하죠. 요소들이 화면 전체에 균등하게 배분되어 있는 '전면회화all-over painting'의 특징을 보입니다. 전면회화는 화면에 어떤 중심적인 구도를 설정하지 않고 전체를 균질하게 표현하는 경향의 회화를 말하며, 말 그대로 평면성이 도드라집니다.

하지만 잭슨 폴록의 작품을 자세히 보면 또 다른 시각적 환영이 존재합니다. 물감과 물감 사이에 어떤 공간감이 느껴지지 않나요? 끊어지거나 희미한 선들이 서로 뒤엉켜 깊이 있는 공간을 만들어내고 있는데요, 캔버스도 일정한 두께가 있어서 평면이 아닌 입체처럼 보입니다.

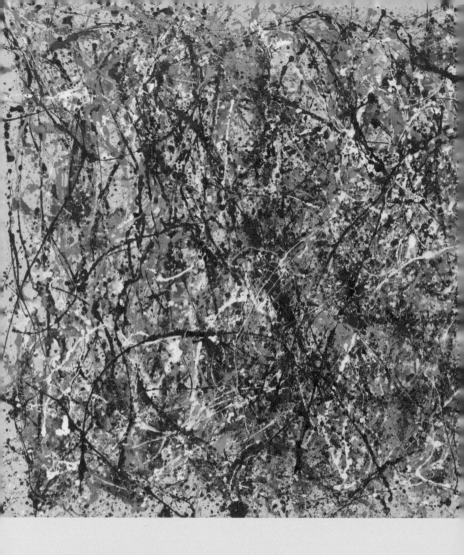

잭슨 폴록의 그림은
모너니즘의 '평면성'을 잘 보여줍니다.

선과 면의 구별도 없고
화면 안과 밖의 경계도
불분명하죠.

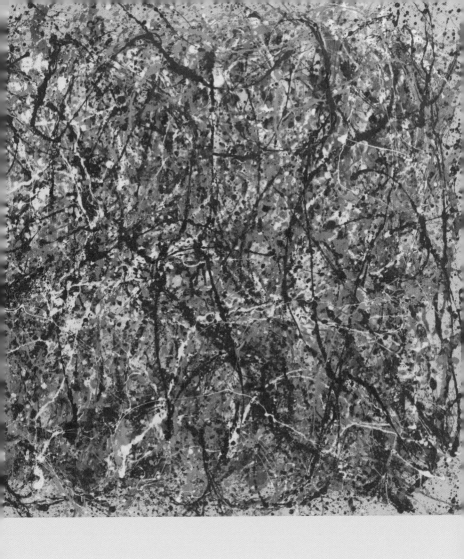

잭슨 폴록, 〈하나: 넘버 31One : Number 31〉
1950년, 캔버스에 유채, 에나멜 물감, 269.5×530.8cm, 뉴욕현대미술관

그림 밖으로 나와 '사물'이 된 미술

미니멀리즘 작가들은 평면성이라는 모더니즘의 원리가 사각형의 캔버스 틀 안에서는 끝내 해결되지 못하리라는 것을 알고 있었습니다. 최소한의 환영마저도 없애려고 했던 시도가 바로 미니멀리즘입니다. 환영을 없애기 위한 이러한 시도는 결국 예술을 '사물'로 만들어버렸습니다. 캔버스라는 사각의 프레임이 존재하는 한 그림이 그려진 표면 뒤로 캔버스 두께만큼의 공간이 생길 수밖에 없잖아요. 이러한 공간을 없애려면 작품을 통째 사물로 만드는 수밖에 없습니다.

미니멀리즘의 대표적인 작가로 꼽히는 도널드 저드Donald Judd가 보기에 환영을 피하는 유일한 방법은 작품이 아예 실제 공

간 속으로 들어가는 것이었습니다. 도널드 저드는 통째로 된 하나의 유일한 사물을 전시함으로써 요소들 사이의 관계를 해체하고 환영을 제거합니다. 그는 작품 〈무제〉에서 상자 모양의 단위체들을 층층이 쌓아 올렸는데, 사이의 움푹 빈 공간은 아무 것도 감출 수 없다는 그의 신념을 반영합니다. 잭슨 폴록의 회화에서 물감이 물감이 아닌 무언가로 보였다면, 도널드 저드의 작품에서는 그런 환영은 보이지 않습니다. 그는 자신의 작품을 '특정한 사물specific object'이라고 칭했는데요, 여기서 '사물'은 한덩어리의 단일한 물체라는 뜻입니다. 작품 자체가 이미 완결된 상태로 전시장에 놓이는 것이죠.

또 다른 미니멀리즘 작가인 칼 안드레Carl Andre는 여러 장의 벽돌을 바닥에 깔아놓는 '바닥 조각'을 선보였습니다. 그가 만든 시리즈는 〈등가〉 조각으로 불렸는데요, 그 이유는 높이, 질량, 부피가 모두 같은 '등가'이기 때문입니다. 금속으로 만든 판들을 마룻바닥에 나란히 깔아 사각형들이 평면적으로 연결되도록 만든 작업도 있습니다. 금속 재료이지만 마치 바닥에서 조립된 것처럼 깊이나 두께감을 느낄 수 없고 작품이 마룻바닥과 동일한 공간에 펼쳐진 것처럼 보입니다. 칼 안드레는 사람들로 하여금 작품을 밟고 지나가게 함으로써 금속을 직접 느끼게 만들고, 이를 통해 공간의 환영을 밀어냅니다.

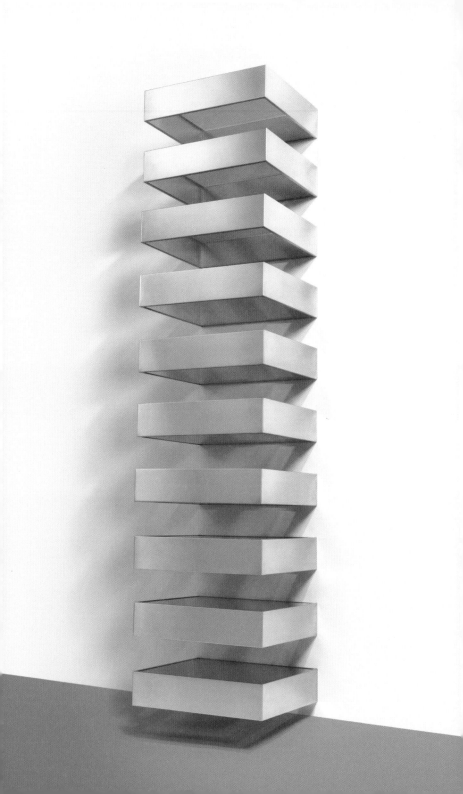

예술에서 최소한의 환영마저도
없애려고 했던 시도가 바로
미니멀리즘입니다.

도널드 저드가 보기에
환영을 피하는 유일한 방법은
작품이 아예 실제 공간으로
들어가는 것이었어요.

도널드 저드, 〈무제Untitled〉
1968년, 스테인리스스틸, 황색 플렉시글라스, 각 유닛 15.2×68.6×61cm,
시카고아트인스티튜트

미니멀리즘 작가들은 이처럼 표준화된 산업 자재를 사용해 이것들을 '배열'한다는 공통점을 가지고 있습니다. 사물을 줄지어놓거나, 금속판을 바닥에 일렬로 깔아놓는 식이죠. 솔 르윗 Sol LeWitt 또한 '정육면체'를 사용해 반복성과 연속성을 만들어내는데요, 반복적인 형태들은 끝이 보임에도 그 구조가 끝없이 계속될 것처럼 느껴집니다. 작가들은 형태를 창조하는 것이 아니라 '선택'과 '배치'를 하는 것뿐이죠. 작품이 고귀하지 않다는 점을 강조하고, 관객의 '체험'을 강조하기 위해 관람객이 작품 위를 걸어가는 것을 허용하기도 합니다.

> 반복에서 나타나는 질서는 합리적이며 내재적인 법칙으로 진행되는 것이 아니라, 하나 뒤에 또 다른 하나가 따르는 것이다.
>
> — 도널드 저드, 「특정한 사물 Specific Object」(1965) 중

미니멀리즘을 규정하는 또 하나의 특징은 바로 작가가 작품의 중요 요소가 아니라는 점입니다. 작품을 만드는 주체가 중요하지 않다니, 의아할 수 있어요. 모더니즘 미술에서는 미술가의 개성과 천재성, 고뇌에 찬 붓 터치, 초월성과 정신적 가치 등이 중요했는데요, 미니멀리즘 미술가들은 작품이 유일무이한 개성을 담은 대상이 될 수 없다고 생각했습니다. 이들은 작품을 제작할 때 자신은 작업의 콘셉트만 제공하고, 실제 작업은 직

공들의 손에 맡겼습니다. 그러다 보니 공장에서 제작된 산업 재료를 주로 사용했죠. 이러한 산업적인 제조 방식은 작품이 '대량'으로 제작될 수 있음을 의미하는 동시에 '탈개성화'한 작품을 만들 수 있게 해줍니다.

댄 플래빈Dan Flavin의 형광등 작품을 예로 들어볼게요. 그는 다양한 형광등을 이용해 공간을 채웠는데요, 처음에는 구입한 형광등을 전시장 벽에 비스듬히 걸어놓았고, 그다음에는 다채로운 색깔의 형광등 여러 개를 겹쳐놓았죠. 그의 형광등 작업은 특정한 형태를 이루도록 배열되어 있고, 빛은 주위 공간으로 흩어지거나 근처의 벽면으로 퍼져요. 옆의 형광등의 빛과 혼합되어 새로운 색채를 만들어내기도 합니다. 댄 플래빈의 〈타틀린을 위한 기념비〉는 작가가 개입하지 않은 단순한 형광등의 집합이에요. 자체적으로 빛을 발하는 사물로 존재하는 이 형광등은 도널드 저드가 말한 '특정한 사물'이 됩니다.

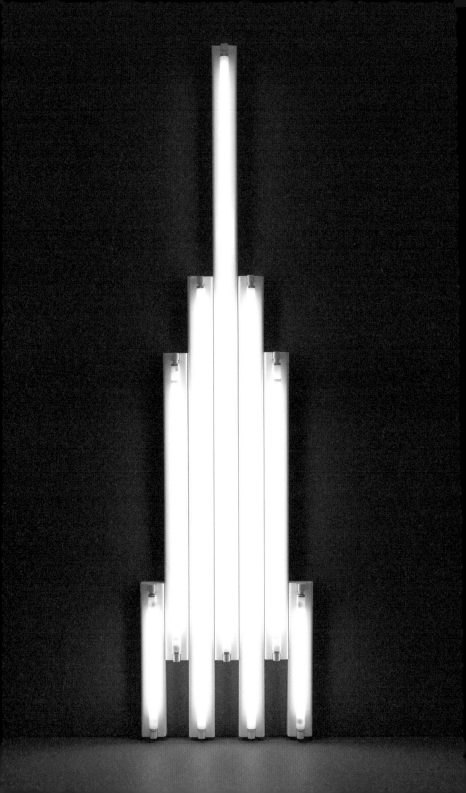

댄 플래빈은 형광등을 이용해
공간을 채웠습니다.

자체적으로 빛을 발하는 사물로
존재하는 이 형광등은
작가가 개입하지 않은
'특정한 사물'이 됩니다.

댄 플래빈, 〈타틀린을 위한 '기념비''monument' for V. Tatlin〉
1966~1969년, 형광등, 금속, 274.3×71.1×12.7cm, 디아아트파운데이션

관람자의 지각과 체험이 중요해진 이유

미니멀리즘을 첫 번째 키워드로 꼽은 이유는 미니멀리즘이 요즘 미술을 이해하는 데에 바탕이 되기 때문입니다. 미니멀리즘은 '관람객의 체험'이라는 측면에서 중요한 질문을 던지고 있습니다. 미니멀리즘에서 작품의 의미는 작품과 관람자가 맺는 공간에서의 상호작용에 달려 있어요. 여러분도 미술관에 방문했을 때 느끼곤 했을 텐데요, 관람객의 지각과 체험을 중시하는 경향은 요즘 미술에서 자주 나타납니다.

미니멀리즘 작가들 중에서도 지각의 차원을 강조한 로버트 모리스Robert Morris는 아무것도 재현하지 않고 아무것도 암시하지 않는다는 의미에서 전시장에 다면체를 놓아두었습니다. 그

가 전시장에 설치한 다면체는 세 개 모두 같은 'L'자 형태인데 놓인 위치와 빛의 방향에 따라 모양이 다르게 보입니다. 로버트 모리스는 실제 공간 속에서 관람자가 작품을 경험하는 것에 관심을 가지고 있었습니다. 관람자는 시야에 들어오지 않는 작품을 감상하기 위해 몸을 여러 방향으로 움직이게 되고, 매 순간 오브제를 다르게 감각하죠. 머리로는 같은 모양인 걸 알지만 지각적으로는 다르게 느껴지는 거예요. 이러한 미니멀리즘 작품들은 우리에게 신체의 참여를 요구합니다.

그런데 모더니즘 비평가인 마이클 프리드Michael Fried는 로버트 모리스의 작품이 무대 위의 배우 같다는 점에서 '연극성 theatricality'을 지닌다고 비판했습니다. 실제로 로버트 모리스의 조각은 마치 연극 공연을 관람하듯 시간 속에서의 경험을 요구하는데요, 프리드는 미술이 연극과 같은 시간예술이 되는 것을 경계한 것이죠. 앞에서 말씀드린 것처럼 모더니즘 미술은 장르의 순수성을 지켜야 하는데, 시각예술이 시간예술처럼 되어버리면 곤란하니까요. 프리드가 보기에 미니멀리즘은 모더니즘의 미술 원리에서 이탈한 '퇴보적' 미술이었던 것입니다.

하지만 현재 시점에서 마이클 프리드의 분석은 비판이라기보다는 미니멀리즘의 특성을 잘 설명한 글로 읽힙니다. 미니멀

리즘은 작가의 개입을 배제하고, 공장에서 제작된 기성 재료를 사용하며, 작품이 반복적으로 배치되는 모습을 특징으로 하고 있습니다. 관람자의 체험을 중요하게 생각하면서 작품과 관람자 사이의 상호작용에 관심을 두고 있죠. 모더니즘 미술이 매체의 특성을 존중하면서 장르의 순수성을 지키고자 했다면, 미니멀 아트 또한 환영을 제거하기 위한 목표에 집중하면서 평면성과 사물성을 극단으로 강조한 경향이 있습니다. 물론 미니멀 아트는 장르의 순수성을 극한으로 탐구하다가 예기치 않게 그것을 깨뜨리는 결론에 이르게 되었지만요. 미니멀 아트는 모더니즘 미술의 정점인 동시에 포스트모더니즘으로의 이행을 보여준다고 볼 수 있습니다.

물론 당시 미니멀리스트로 분류된 작가들은 자신들을 하나의 그룹으로 생각한 적은 없었다고 합니다. 미니멀리즘의 대표 작가로 꼽히는 도널드 저드마저도 자신의 작품이 미니멀 아트로 규정되는 것에 반대했다고 하죠. 실제로 여기서 소개해드린 미니멀리즘 작품들도 조금씩 다른 느낌으로 다가올 거예요.

그럼에도 미니멀리즘은 현대미술에 큰 영향을 미쳤다는 점에서 아주 중요합니다. 앞으로 살펴볼 개념미술, 과정미술, 대지미술, 퍼포먼스, 장소 특정적 미술 등 현대미술의 중요한 흐름

들이 모두 미니멀리즘에 기반을 두고 있고, 포스트모더니즘으로 넘어가는 과정에 있다는 점에서 존재 의의를 지닙니다. 또한 미니멀리즘은 모더니즘의 평면성에서 우리를 해방시킴과 동시에 미술의 영역을 확장시키는 데에 크게 기여했습니다. 전통적인 미학을 부정하고 시각예술의 확장을 가져온 미니멀리즘은 복합적으로 변화하고 있는 현대의 미술을 이해하는 바탕이 됩니다.

KEYWORD

02

개념미술

CONCEPTUAL ART

생각이나 관념만으로도 작품이 되는 시대

예술의 본질은 형태가 아니라 개념에 있다

이제는 개념이 미술이 되는 시대

현대미술이 어려운 이유가 '개념미술Conceptual Art'이라는 특징을 가지고 있기 때문이라고 생각합니다. 개념미술은 말 그대로 '개념concept'이 작품의 가장 중요한 측면이 되는 미술을 뜻합니다. 그러니까 시각적으로 드러나는 것보다 아이디어 자체가 중요시되는 미술이죠. 아이디어도 예술이 될 수 있다는 이러한 생각은, 그동안 예술을 평가하는 잣대였던 '미美의 표현'이나 '작가의 숙련도' 같은 요소가 더 이상 중요하지 않다고 말하는 듯합니다.

그렇다면 개념미술 작품을 쉽게 이해하는 방법이 있을까요? 우선은 개념미술이 몇 가지 범주로 나뉜다는 사실을 알아두

면 도움이 될 것 같아요. 그 어떤 아이디어도 개념미술로 발전시킬 수 있지만 그럼에도 몇몇 특정한 형식을 갖추고 있다는 것이죠.

이번 장에서는 개념미술의 네 가지 형식을 살펴보고 이 중 가장 대표적인 개념미술의 형식은 무엇인지 함께 알아보려 합니다. 여러분들도 자신이 어떤 취향의 개념미술 작품을 좋아하는지 한번 발견해보세요.

'아이디어'로 던지는 미술의 질문들

작품 하나를 먼저 살펴보겠습니다. 조셉 코수스Joseph Kosuth의 〈하나이면서 셋인 의자〉는 개념미술의 아이콘처럼 등장하는 작품입니다. 코수스는 '의자'라는 하나의 사물을 어떻게 유사하게 혹은 다르게 다룰 수 있는지를 질문하면서 대상의 본질에 대한 원초적 의문을 제기합니다. 그는 이 작품을 통해 '의자란 무엇인가?', '어떻게 의자를 재현할 것인가?', '어디까지가 미술인가?'를 묻습니다.

여러분은 세 개의 의자 중 어떤 것이 '진짜' 의자라고 생각하시나요? ①'실제' 의자 ②'사진' 속 의자 ③의자의 '정의' 중에서요.

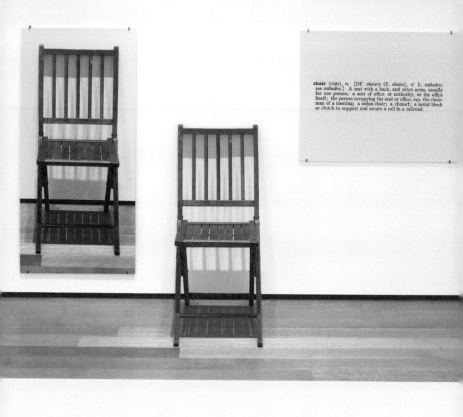

조셉 코수스, 〈하나이면서 셋인 의자One and Three Chairs〉
1965년, 나무 접이식 의자, 의자가 전시실에 놓인 모습을 촬영한 사진, '의자'의 사전적
정의를 사진으로 확대한 글, 의자 82×37.8×53cm, 사진 91.5×61.1cm, 글 61×76.2cm,
뉴욕현대미술관

여러분은 세 개의 의자 중
어떤 것이 '진짜' 의자라고 생각하시나요?

물질적인 작품보다
비물질적인 아이디어가
중요한 미술을
'개념미술'이라고 부릅니다.

〈하나이면서 셋인 의자〉는 조셉 코수스가 1965년부터 1975년까지 10여 년간 지속해온 '탐구Investigation' 시리즈 중 하나입니다. 그에게 '언어'는 단지 작품을 시각적으로 보여주는 도구가 아니라 의미를 전달함으로써 작품과 관람자 사이에 소통의 공간을 마련하는 매개로 보입니다. 그는 이 시리즈를 통해 언어가 지시하고 설명하는 사물에 집중하면서 언어와 사물의 관계에 주목하고 예술의 본질을 파고듭니다.

이처럼 물질적인 작품보다 비물질적인 아이디어가 중요한 미술을 개념미술이라고 부릅니다. 개념미술 중에는 고정적인 틀에서 벗어나 아이디어만을 보여주는 작품이 있고, 아이디어와 여러 오브제가 결합하는 경우도 있으며, 언어를 제시하는 방식 등 아주 다양한 작품이 존재합니다. 개념미술이라는 명칭은 미국의 철학자 헨리 플린트Henry Flynt가 1961년에 처음 사용한 것으로 알려져 있습니다. 이후 솔 르윗이 1967년《아트포럼》에 기고한 글에서, 예술 작품은 물질적이고 형식적인 측면보다 아이디어와 개념이 중요하다고 주장하면서 본격적으로 쓰이게 되었어요.

하지만 개념미술의 태동에는 이러한 어원보다도 20세기 초에 등장한 마르셀 뒤샹Marcel Duchamp의 역할이 더 중요합니다. 여

러분도 잘 알고 있듯이 마르셀 뒤샹은 '레디-메이드Ready-made'라고 불리는 일상의 사물을 작품으로 전시함으로써 미술계에 커다란 파장을 일으켰는데요, 변기를 뒤집어 전시한 〈샘〉이 대표적이죠. 그는 이러한 작품을 통해 전통적인 미술의 형식과 내용을 부정하고 예술가의 선택적 행위와 의도가 예술 작품 그 자체라는 사실을 보여주었습니다.

개념미술의 근원은 마르셀 뒤샹에서 온 것이지만, 개념미술의 직접적인 단초가 된 것은 미니멀리즘이었습니다. 앞 장에서 살펴본 것처럼, 미니멀리즘은 작가의 개입을 배제하고, 공장에서 제작한 기성 재료를 사용하며, 작품을 반복적으로 배치하는 특성을 지니고 있어요. 여러분도 느꼈겠지만 작품이 '사물'과 같아지기를 바라는 듯한 모습이죠. 그런데 예술 작품이 사물과 다르지 않다면 무슨 의미가 있을까요? 바로 이 의문으로부터 개념미술이 등장했습니다.

개념미술가들은 예술의 본질이 개념에 있다고 봅니다. 그러니까 예술가의 창조적 발상이 창작 과정이나 결과보다 중요하다는 거예요. 이 지점에서 개념미술은 미니멀리즘이 추구하는 '사물'과 결별하고, 생각이나 관념이 가장 중요한 측면이 되는 미술을 선보입니다.

마르셀 뒤샹은
일상의 사물인 변기를 뒤집어
작품으로 만들었습니다.

그는 이 작품을 통해
예술가의 선택적 행위와 의도가
예술 작품 그 자체라는
사실을 보여줍니다.

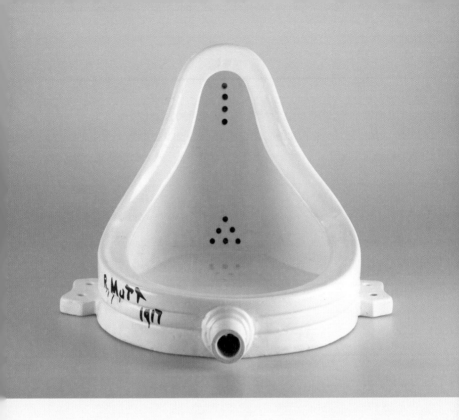

마르셀 뒤샹, 〈샘Fountain〉
1917년/1964년, 도기, 36×48×61cm, 테이트모던

개념미술에서 가장 중요한 부분은 아이디어와 발상이다. 개념 형태의 작업을 할 때는 전체를 계획하고 결정하는 일이 먼저고, 이후의 구체적인 제작은 그저 형식적으로 뒤따르는 확인 과정일 뿐이다.

- 솔 르윗

개념미술의 선구자 중 한 명인 솔 르윗은 본래 미니멀리즘 미술가로 활동을 시작했습니다. 그는 다른 미니멀리즘 작가들처럼 작품 제작을 인부들에게 맡기는 등 작업 공정을 축소하길 원했죠. 그런데 그는 여기서 더 나아가 아이디어 자체가 완성된 작품과 똑같은 미술 작품이 된다고 주장하면서 개념미술로 선회하게 됩니다. 작업 과정을 축소하는 정도가 아니라 아이디어만 제시하는 단계에 이른 것이죠.

개념미술의 4가지 형식

개념미술은 다양한 범주를 포함하지만 대체적으로는 이론가 토니 고드프리Tony Godfrey의 네 가지 분류를 따르고 있습니다. 첫째는 마르셀 뒤샹의 〈샘〉에서처럼 일상의 사물을 예술로 만드는 '레디-메이드' 경향이에요. 둘째 '개입Intervention'은 오브제를 새로운 맥락으로 옮겨놓은 것입니다. 미술관 바닥에 안경이 떨어져 있다면 '이것도 작품인가?' 하고 흠칫 하게 되는 것처럼요. 셋째는 '자료형식Documentation'으로, '보는' 미술이 아닌 '읽는' 미술이 여기에 속합니다. 기록, 지도, 차트, 사진 등을 제시하는 작품들이 그 예죠. 그리고 마지막 분류는 '언어Language'인데요, 예전에도 언어가 등장하는 작품이 종종 있었지만 개념미술에서 언어 작업은 그 자체로 작품이 됩니다.

이러한 분류에 따른다면 조셉 코수스의 〈하나이면서 셋인 의자〉는 어떤 형식에 속할까요? 개념미술을 대표하는 작품인 만큼 네 가지 형식을 모두 포함하는 작품으로 읽힐 수 있습니다. 의자라는 '레디-메이드'를 가져와 의자 사진의 '자료형식'을 보여주고, 의자의 정의를 서술한 텍스트를 '언어'로 제시했으며, 미술관이라는 장소에 어울리지 않는 의자를 새로운 맥락에 '개입'시켰습니다. 이처럼 개념미술 작품들은 하나의 형식에 국한되지 않고 여러 형식을 동시에 가질 수 있습니다.

네 가지 형식 중에서는 언어를 활용한 작품이 가장 많습니다. 언어가 개념미술의 대표적인 형식인 데에는 이유가 있어요. 개념은 머릿속의 사고를 대상화하는 것인데, 사고는 곧 언어의 구성물이잖아요. 우리는 흔히 생각이 먼저 있고 언어는 그다음에 온다고 믿지만, 사실 언어 없이 생각을 하는 것은 불가능합니다. '인간의 의식이 언어로 구축된다'는 '발견'을 한 것이 20세기 철학자들의 큰 성취였죠. 아이디어로서의 미술을 표현하기 위해서는 '언어'가 필수적인 이유입니다.

언어를 활용한 대표적인 개념미술 작품으로는 온 카와라On Kawara의 〈오늘〉 연작이 있습니다. 최근 BTS(방탄소년단) RM의 인스타그램에도 올라온 적이 있는 작품인데요, 검정 바탕에

흰 글씨로 '연월일'을 무심하게 적어둔 모습이에요. 언어는 이렇게 작품의 주요 구성 요소로 확고히 자리 잡고 있습니다.

온 카와라, 〈오늘Today〉 연작, 1966~2013년

이 작품이 특별한 이유는 '작품 제작 기간'에 있습니다. 작가는 1966년 1월 4일부터 사망 전인 2013년 1월 12일까지 매일 이 작품을 제작했어요. 간혹 빠트린 날도 있긴 하지만 거의 50년에 가까운 세월을 제작한 것이죠. 작품 한 점을 제작하는 데에도 최소 8시간에서 길게는 12시간이 소요되었다고 합니다.

검정색에 가까운 회색, 어두운 파랑, 빨강 등 한정된 색을 사용함에도 그날그날 물감을 직접 만들어 사용했고, 바탕면과 글자는 4~6겹 정도 반복적으로 칠하는 작업을 거쳤습니다. 어떤 날은 하루에 두 개 혹은 세 개를 제작하기도 했고, 해당 날짜의 작품을 그날 자정까지 완성하지 못하면 폐기하는 절차를 지켰습니다. 온 카와라는 이렇게 하루의 대부분을 작품을 제작하는 데에 썼어요. 개념미술에서는 일상과 예술이 결합되

는 양상을 띠는데, 그는 성실한 노동자처럼 하루하루의 일상을 예술 행위로 기록했습니다.

온 카와라는 알파벳과 숫자라는 언어를 사용해 성실하게 일상을 기록하고 자신의 삶을 표현했습니다. 하지만 그렇게 한다고 해서 모든 작품이 미적 가치를 획득하는 것은 아니죠. 그의 작품이 특별하게 여겨지는 이유는 이것이 똑같이 반복되는 기록이 아니라는 점에 있어요. 그는 작품을 제작할 때 자신이 현재 머물고 있는 지역에서 통용되는 언어를 따랐고, 매일 물감을 새로 만들어 썼기 때문에 작품이 나란히 놓였을 때 미묘하게 서로 다른 빛을 띠었습니다. 달력이라는 일상의 체계를 차용하지만 '반복' 속에 '차이'를 만들어내면서 자신만의 세계를 구성합니다. 일기를 쓰듯 일상을 반복해나가고 삶과 예술의 경계를 모호하게 하지만 결과적으로 삶과 예술이 완전히 일치하지는 않는 지점이 존재한다는 것이죠.

모든 현대미술은 개념미술일까

그럼 다시 처음의 질문으로 돌아가보겠습니다. 모든 현대미술은 개념미술일까요? 미술 사조로서의 개념미술은 더 이상 나타나지 않지만, 사실 현대미술 자체를 개념미술이라고 볼 수 있을 것 같아요. 오브제를 선택·판단·명명하면서 아이디어를 제시하는 것이 먼저고, 구체적인 제작은 형식적인 단계로 생각하곤 하니까요. 또한 개념미술은 '미술이란 무엇인가?'라는 질문을 제기하면서 기존의 미술 경향에 저항합니다. 이러한 특징들로 미루어 볼 때 개념미술은 여전히 현대미술의 바탕이 되고 있습니다.

최근에 주목받은 개념미술 작품으로는 바나나를 벽에 테이프

로 고정시킨 마우리치오 카텔란Maurizio Cattelan의 작품 〈코미디언Comedian〉이 떠올라요. 작가가 2019년 '아트바젤 마이애미'에서 처음 선보인 이 작품은 행위예술가인 데이비드 다투나David Datuna가 "배가 고프다"라는 이유로 바나나를 먹어치우면서 더욱 유명세를 탔습니다. 다른 작가가 작품을 훼손한 것도, 작품이 12만 달러(약 1억 4,000만 원)에 낙찰된 것도 이해가 안 간다는 반응이 있었죠.

하지만 마우리치오 카텔란의 이 작품은 바나나가 아닌 '인증서'를 판매하는 개념미술이었습니다. 인증서에 기재된 대로 정해진 설치 과정을 따라야만 진품이 된다는 '개념'을 내세운 것이죠. 별 것 아니라고 생각할 수도 있지만 이 작품은 '무엇이 예술이고, 무엇이 예술이 아닌가'를 질문하면서 현대미술사의 한 페이지를 장식했습니다.

개념미술을 주요 키워드로 꼽은 이유도 여기에 있어요. 개념미술은 1960~1970년대라는 특정 기간 동안에만 이루어진 미술운동이 아니라, 현재 진행 중인 프로젝트이기 때문입니다. 앞으로 여러분이 전시장에서 다양한 작품들을 감상하면서 개념미술의 요소들을 찾아본다면 그것 또한 미술을 즐기는 또 하나의 방법이 될 것 같습니다.

지금까지 살펴본 개념미술은 다음 장의 '페미니즘 미술'과도 긴밀하게 연결됩니다. 가령 대중매체의 이미지를 차용해 굵은 글씨의 강렬한 문구와 병치시키는 작업을 주로 해온 바바라 크루거Barbara Kruger의 작품은 개념미술로도, 페미니즘 미술로도 해석할 수 있습니다. 언어를 작품의 전면에 등장시키면서도 현대 사회에서의 '여성'의 상황을 비판적으로 고찰하고 있기 때문입니다. 앞으로 살펴볼 키워드에서 개념미술이 어떻게 바탕이 되는지 계속해서 짚어보겠습니다.

KEYWORD

03

페미니즘

FEMINISM

1960년대부터 이어져온 뜨거운 외침

왜 위대한 여성 미술가는 없었는가

고착화된 관념을 깨부수는 여성의 목소리

2022년에 열린 제59회 베니스 비엔날레 국제미술전의 두드러진 특징은 '제3세계', '흑인', '여성'의 부상이었습니다. 특히 이번 비엔날레는 개막 전부터 여성을 전면에 내세워 주목을 받았습니다. 참여 작가 213명 중 여성 작가가 188명에 달하는 등 비엔날레 역사상 처음으로 여성 작가의 수가 남성 작가의 수를 앞질렀죠.

시몬 리Simone Leigh와 소니아 보이스Sonia Boyce라는 두 흑인 여성 예술가가 비엔날레 최고 영예인 황금사자상을 받았고, 칠레 출신의 세실리아 비쿠냐Cecilia Vicuña에게 평생공로상이 주어지는 등 여성이 비엔날레의 전면을 장식했습니다.

비엔날레는 현재 미술계에서 가장 중요하게 논의되는 이슈를 보여주는 무대인만큼, '제3세계', '흑인', '여성'에 대한 주목은 그 자체로 의미가 있습니다. 이는 그동안 '서구', '백인', '남성' 위주로 논의되어온 미술사에 이의를 제기함으로써 고착화된 미적 관념을 붕괴시킬 계기가 됩니다.

요즘 미술을 이해하는 키워드 중 하나로 '페미니즘'을 꼽은 이유는 동시대 여성 작가들이 계속해서 이 주제를 탐구하고 있기 때문입니다. 과거와 비교해 양성평등이 이루어지고 있다고는 하지만 여전히 많은 미술가들이 '여성'을 작품 전면에 부각시키는 목소리를 내는 작업이 필요하다고 느낍니다. 이번 장에서는 1세대 페미니즘 예술가들의 활동이 어떻게 현재의 흐름으로 이어졌는지 살펴보고, 페미니즘 미술이 어떻게 새로운 미학과 이념을 구축하고 있는지 알아보도록 하겠습니다.

위대한 여성 미술가는 과연 존재할 수 없는가

글 하나로 세상이 바뀌는 것은 아니지만, 미술사가인 린다 노클린Linda Nochlin이 1971년에 쓴 「왜 위대한 여성 예술가는 없었는가?」라는 에세이는 페미니즘운동에 상당히 큰 영향을 미쳤습니다. 여러분은 '왜 위대한 여성 예술가는 없었는가?'라는 이 질문에 어떤 답을 내리고 싶으신가요?

린다 노클린은 이 글에서 '위대함greatness'이라는 개념 자체가 여성을 배제한 채 규정된 사회적 관습에 기대어 있다는 점을 지적합니다. 젊은 미술가들이 큰 성취를 이룰 수 있도록 돕는 제도들이 모두 여성이 성공하기 어려운 구조를 취하고 있었다는 것이죠. 후원과 전시, 판매를 위한 장소, 미술 교육 등이 모

두 남성에게 초점이 맞춰져 있었다는 이야기입니다. 그럼에도 성취를 이루어낸 여성들이 존재하기는 했다고 해요.

하지만 이러한 경우조차도 아버지나 남편이 화가로 활동하는 등 남성 조력자들의 역할이 필수적이었다고 분석합니다. 그는 기존의 시스템을 유지한 채 그 안에서 여성을 배려하는 방식으로는 평등을 이룰 수 없고, 사회구조를 완전히 바꾸어야만 위대한 여성 미술가가 나올 수 있다고 주장합니다.

린다 노클린의 글이 도화선이 되어 1970년대 여성 미술가들은 여성을 위한 공간을 만드는 것에서부터 변화를 꾀하기 시작했습니다. 미리암 샤피로Miriam Schapiro와 주디 시카고Judy Chicago 같은 작가들은 1971년 캘리포니아 예술학교에서 페미니즘 미술 프로그램을 열었고, 로스앤젤레스에 '여성의 집 Womanhouse'과 '여성의 건물Woman's Building'을 세웠습니다. 뉴욕 지역에는 낸시 스페로Nancy Spero가 공동 창립자로 이름을 올린 'AIR Artists in Residence'가 등장했어요.

> **여성의 집은 공동 작업, 개별 작업, 페미니즘 교육을 융합해 여성적인 주제를 숨김없이 다루는 기념비적인 작업을 일구어냈다.**
>
> — 주디 시카고

'여성의 집'은 여성 미술가들의 작품과 대안적인 프로세스를 선보이기 위한 전시장이었는데요, 전시실에는 여성이 가정에서 맡은 역할을 신랄하게 비판하는 이미지들로 가득 차 있습니다. '신부의 계단', '육아실', '밥하는 사람의 부엌', '월경 욕실' 등으로 이름 붙여진 각각의 전시실에서는 아내이자 어머니의 역할을 수행하는 여성들을 다루면서 여성에게 주어진 성 역할을 비판적으로 고찰합니다.

페미니즘 미술은 사회적으로 활발하게 일어난 여성운동과 밀접한 관련을 지니고 있습니다. 미술 분야는 순수성과 독립성이 강조되는 경우도 있지만, 페미니즘 미술사는 사회와 떨어져 독립적으로 존재하지 않고 여성운동과 맥을 같이 합니다.

여성운동의 첫 번째 국면이 나타난 1960년대는 평등권에 관한 투쟁으로 요약할 수 있습니다. 처음 페미니즘 미술가들은 남성 중심의 미술계에 평등하게 접근하기 위해 투쟁했어요. 1960년대 말에 일어난 여성운동의 두 번째 국면은 좀 더 급진적이었습니다. 본질적인 여성성을 옹호하며 남성과 여성은 근본적인 차이를 지닌다고 주장했죠. 이때의 페미니즘 미술가들은 여성성과 관련된 '공예'나 '장식' 같은 형식을 선보이면서 적극적으로 여성의 이미지를 추구했습니다.

1970년대 중반에 나타난 세 번째 여성운동의 국면은 첫 번째와 두 번째 국면에 모두 회의를 품으면서 남성과 분리된 여성만의 유토피아를 구축하는 것에서 벗어나 순수예술과 대중문화 안에 뿌리박힌 고착화된 여성의 이미지를 비판하기 시작합니다. 사회적으로 구축된 여성의 이미지를 폭로하는 데에 중점을 둔 것이죠.

여성운동의 국면은 순차적으로 나타난 것은 아니고 서로 공존하며 갈등을 빚기도 했습니다. 특히 여성 미술을 특징짓는 데에 있어서 '여성적'이라는 속성을 변별할 수 있는가에 대해서도 오랜 논쟁이 있었죠. 그럼에도 여성의 이미지를 복권하기 위해서는 공예나 장식처럼 역사적으로 여성의 것으로 인식되었으나 저평가되었던 형식들이 필요하다는 데에는 어느 정도 동의가 이루어졌던 것 같습니다.

이러한 맥락에서 여성 수공업 기법과 재료가 부상하기 시작했습니다. 바느질, 퀼트, 직조, 스텐실, 도자기 칠 같은 활동이 미술계 전면에 드러나기 시작했죠. 이때 나온 것이 바로 '페마주femmage'인데요, 페마주는 미리암 샤피로가 콜라주를 페미니즘적으로 변형시킨 기법입니다. 콜라주collage는 여러 가지 조각들을 화면에 붙이는 기법을 의미해요. 샤피로는 다양한

바느질 기술을 이용해 한 화면에 콜라주 기법으로 페미니즘의 주제를 다룹니다.

페마주 기법으로 만든 걸작으로는 주디 시카고의 〈디너파티〉가 있습니다. 시카고는 다른 여성들과 팀을 이루어 도예와 바느질을 이용해 역사 속 여성들에 대한 기념비적 작품을 만들었어요. 이 작품은 제목에서 느낄 수 있듯이 여성을 주인공으로 소환하려는 시도이자 남성에게만 주어지던 독점적 역할을 여성으로 교체해야 한다는 목소리를 담고 있습니다.

주디 시카고, 〈디너파티 The Dinner Party〉, 1974~1979년

이 작품은 39개의 세라믹 접시들이 놓인 대형 삼각 테이블로, 각 접시에는 역사적, 신화적, 문화적으로 위대한 여성 인사들을 기념하는 형상이 장식되어 있습니다. 추가적으로 999명의 여성 이름이 식탁 주변의 타일 바닥에 적혀 있죠. 첫 번째 식탁은 고대 선사시대 모계사회의 여성을 찬양하고, 두 번째 식탁은 기독교 태동기에서 종교개혁까지의 위대한 여성들을, 세

번째 식탁은 17~20세기까지의 여성을 찬미합니다.

주디 시카고는 이 작품에 대해 "우리를 서구 문명의 여행으로 인도하는데, 이 여행은 우리가 주요 이정표라고 배워온 것들을 그냥 건너뛰는 여행"이라고 설명한 바 있습니다. 이처럼 〈디너 파티〉는 여성을 연상시키는 공예와 장식을 재평가하고 페미니즘 관점에서 잃어버린 여성들을 복원하기 위해 노력한 작품으로 볼 수 있습니다.

페미니즘의 경향은 형식적으로도 다양한 실험들로 이어집니다. 가령 낸시 스페로는 여성을 상대로 한 범죄의 공공 기록물을 수집해 그 이야기들을 손으로 찍어냄으로써 새로운 형식을 조합해냅니다. 특히 여성에게 자행된 폭력을 폭로하고자 역사의 다양한 시기와 문화로부터 이미지를 차용하는데요, 회화와 이론, 글쓰기의 경계를 오가는 이러한 작품을 통해 그는 여성의 경험을 한데 모으고 언어로는 포착하기 어려운 다양한 감정을 표현합니다.

> 나는 내가 속해 있는 여성의 문제를 다루기로 결심했다. 또한 고통과 같이 살아 숨 쉬는 현실을 조사하고자 했다.
>
> - 낸시 스페로

메리 켈리Mary Kelly 또한 〈산후 기록Post-Partum Document〉 (1973~1979) 시리즈를 통해 자신의 경험과 정치적 맥락의 교집합을 찾는 색다른 작업을 선보였습니다. 그는 이 작품에서 정체성 형성에 대한 정신분석학적 설명에 자신이 처음 엄마가 되었을 때의 개인적인 경험을 결합합니다. 그는 아들의 출생부터 5세까지의 성장 과정을 관찰해 이를 여섯 개의 섹션으로 기록했는데요, 아들의 기저귀, 손자국, 발톱, 낙서 등 육아와 관련된 흔적들을 차곡차곡 쌓아나가며 시간이 지남에 따라 변화하는 정체성을 보여주었습니다. 메리 켈리는 이 작품을 통해 '여성 예술가'와 '어머니로서의 여성'을 동시에 표현하면서 새로운 방식으로 여성의 정체성을 탐구합니다.

여성 미술가가 말하는 여성의 몸

린다 노클린의 「왜 위대한 여성 예술가는 없었는가?」 외에도 많은 여성 미술가들에게 영감을 준 또 하나의 글이 있습니다. 바로 페미니즘 영화 이론가 로라 멀비Laura Mulvey가 쓴 논문 「시각적 쾌락과 서사 영화」(1975)입니다. 그는 이 글에서 세 번째 국면을 맞은 페미니즘운동의 주된 관심사를 뚜렷하게 제시합니다. 할리우드 영화와 같은 대중문화가 여성을 어떻게 구축하는지 파헤친 것이죠.

로라 멀비에 따르면 대중문화에 등장하는 시각적 쾌락은 전혀 대중적이지 않으며, 남성 이성애자의 취향에 맞춰 여성 이미지를 성애화하도록 디자인되어 있어요. 남성 우월주의적인 쾌락

을 파괴할 것을 주문한 그의 주장은 당시 활동하던 페미니즘 미술가들의 작업에 힘을 실어주었습니다.

바바라 크루거, 〈무제(우리는 당신의 문화를 위해 자연의 역할을 하지 않겠다)Untitled(We Won't Play Nature to your Culture)**〉, 1983년**

바바라 크루거의 작업을 예로 들 수 있는데요, 크루거의 작품에 나타나는 이미지는 주로 대중문화에서 차용한 것입니다. 크루거는 단순히 이러한 이미지를 나열하는 데에 그치지 않고 여성의 사진 위에 '우리는 당신의 문화를 위해 자연의 역할을 하지 않겠다'와 같은 정치적인 내용의 문장을 프린트하는 식으로 작품을 구성했습니다. 이를 통해 남성적 시각의 대상이 되고 있는 여성의 상황을 폭로하는 것이죠.

특히 크루거가 자주 사용하는 빨간색 굵은 선은 작품을 상품처럼 보이게 하는 효과가 있습니다. 여기에는 자본주의 체제 속에서의 소비문화와 그 안의 인간, 특히 여성의 상황을 비판적으로 고찰하려는 의도가 담겨 있습니다.

한편, 페미니즘 미술이 보여준 다양한 작품들은 퍼포먼스의 발전에 큰 영향을 주었습니다. 이 시기 퍼포먼스 아트의 상당수가 여성 예술가들이 자신의 신체와 맺는 관계를 탐구하는 데에 집중해 있었기 때문입니다. 오노 요코Ono Yoko의 〈컷 피스 Cut Piece〉(1964)와 구보타 시게코Kubota Shigeko의 〈질 그림Vagina Painting〉(1965)이 대표적입니다.

뉴욕 카네기홀에서 공연된 오노 요코의 〈컷 피스〉는 관객이 무대 위로 올라와 그가 입고 있는 옷을 원하는 만큼 잘라낸 퍼포먼스입니다. 그는 옷을 자르는 행위를 통해 여성의 신체를 대상화하고 있다는 사실을 드러내고, 주체와 객체, 공격자와 희생자 사이의 관계에 의문을 제기합니다.

구보타 시게코의 〈질 그림〉은 가랑이 사이에 붓을 끼고 바닥에 깐 종이에 붉은색의 물감을 칠하는 작업인데요. 이는 여성의 생리와 출산에 관한 언급인 동시에 잭슨 폴록의 액션페인팅을 여성주의적 관점으로 재정의한 작품입니다.

1980년대에는 여성 신체를 내세워 사회의 구조적 모순을 드러내고자 하는 경향이 컸고, 1990년대에는 성, 욕망, 신체에 대한 금기를 타파하려는 모습과 함께 과격하고 노골적인 표현 방

식을 가진 작업들이 대거 등장했습니다. 페미니즘의 영역을 넘어 제3의 신체와 복수의 성 정체성을 새롭게 다루는 경향을 보였죠. '전체'로서의 신체가 아닌 '부분'으로서의 신체를 묘사하기 시작한 것입니다.

2023년 서울시립미술관 서소문 본관에서 열린 키키 스미스 Kiki Smith의 개인전 《자유낙하》가 그 예입니다. 스미스의 작품을 통해 확인할 수 있는 것처럼 페미니즘의 경향은 신체와 결합해, 아름다운 육체이기를 거부한 모습으로 나타납니다. 상처 입고 파편화된 신체를 표현하면서 신체 배설물까지도 신체의 개념에 편입하고자 하는 시도들로 볼 수 있습니다.

키키 스미스, 《자유낙하Free Fall》, 2022~2023년

키키 스미스의 작업은 '아브젝트 미술'로도 불리곤 합니다. 아브젝트Abject는 1980년 프랑스의 정신분석학자인 줄리아 크리스테바가 『공포의 권력』이라는 저서에서 언급한 개념이에요. 단어 자체는 '비천한'이라는 뜻으로, 시체나 신체의 배설물이

유발하는 심리적인 혐오감을 의미하며, 아브젝트 미술은 똥, 오줌, 땀, 정액, 피 등 각종 배설물을 소재로 삼는 작품 경향을 뜻합니다. 사람들이 혐오하는 것들을 과시함으로써 문명사회의 질서를 교란시키고, 억압된 욕망을 밖으로 드러낸다는 의의를 지닙니다.

아브젝트 미술은 개인적인 외상과 공포를 작품 속에 반영해 신체적 질서의 안정성에 도전함으로써 사회적 금기에 대항하고자 합니다. 아브젝트 미술이 가지고 있는 이러한 의도는 신체의 경계를 무력화시키고 기존의 사고 체계에 도전한다는 점에서 페미니즘과 긴밀하게 연결됩니다.

다양한 페미니즘 경향은 다음 장에서 살펴볼 퍼포먼스 예술가들의 작업과도 연결 지어 살펴볼 수 있습니다. 페미니즘 미술에서 영향을 받은 마리나 아브라모비치Marina Abramović와 울라이Ulay, 비토 아콘치Vito Acconci와 같은 행위예술가들은 자신만의 독창적인 퍼포먼스 작업을 전개해나갑니다. 예술가의 신체가 곧 매체가 되는 퍼포먼스 아트는 우리가 자신, 그리고 타인과 어떻게 관계를 맺고 있는지 탐구하는 유용한 예술적 형식입니다.

다음 장에서는 페미니즘의 유산이 어떻게 퍼포먼스 아트의 실
험들과 결합해 비디오 작업을 병행하는 시도로 나아갔는지
살펴보려 합니다.

KEYWORD
04

퍼포먼스
PERFORMANCE
몸으로 직접 경험하는 충격의 예술

신체는 예술의 주요한 매체다

자신의 몸을 캔버스로 삼은 예술

여러분은 '정신'과 '신체' 중 어떤 것이 더 중요하다고 생각하나요? 요즘에야 신체의 중요성이 부각되고 있지만, 서양 철학의 전통에서 신체는 정신보다 열등한 것으로 파악되곤 했습니다. 현대에 와서야 신체가 삶의 본질을 구성하는 핵심 요소라는 논의들이 등장하기 시작했어요.

퍼포먼스는 이처럼 신체의 중요성이 부각되는 시기에 등장했습니다. 퍼포먼스라 불리는 미술가의 신체적 표현은 20세기 초에 등장해 1960년대부터 활발해졌는데요, 특히 1960년대 신체미술은 '행위미술'과 거의 동의어로 쓰였어요. 특별한 재료 없이 신체적인 교감과 감각을 통해 관람자에게 접근하는 방식이

었습니다. 가령 이브 클랭Yves Klein은 〈인체 측정〉(1960)이라는 퍼포먼스에서 모델이 몸에 물감을 바르고 캔버스에 몸을 찍는 모습을 보여주었는데요, 신체를 하나의 매체로 활용한 것이죠.

몸을 매체로 활용한 1960년대와 달리, 1970년대 퍼포먼스 예술가들은 신체를 통해 인간의 극한 상황을 표출함으로써 자신의 경험을 드러냈습니다. 오노 요코, 마리나 아브라모비치 같은 페미니스트 미술가들이 두각을 나타냈고, 비토 아콘치, 브루스 나우만Bruce Nauman, 크리스 버든Chris Burden 등의 미술가들은 공포와 죽음 같은 주제를 다루면서 가학적이고 극단적인 형태의 작품을 선보였습니다.

퍼포먼스는 신체의 행위를 작품의 구성 요소로 삼아 새로운 상황들이 발생하는 과정들을 보여줍니다. 전통적인 예술 작품이 예술가에 의해 물리적으로 완성된 형태를 갖는 것과 대비되죠. 퍼포먼스 아트는 시각예술 분야뿐만 아니라 공연예술 분야에서 말하는 퍼포밍 아트와도 연관이 있기 때문에 그 범주가 상당히 넓어요. 우선은 신체가 작업의 주체이자 대상이 되는 미술로 이해할 수 있습니다. 퍼포먼스 예술가들이 자신의 신체를 캔버스처럼 활용하는 모습을 감상하다 보면 현대미술에 한 걸음 더 다가가게 됩니다.

예술가는 왜 자신의 몸을 칼로 찔렀을까

여러분은 좋아하는 퍼포먼스 예술가가 있나요? 여전히 퍼포먼스보다는 회화, 조각 같은 전통적인 장르를 선호하나요? 그럼에도 떠오르는 퍼포먼스 아티스트가 한 명은 있을 것 같아요.

길게 늘어진 빨간 드레스를 입고 테이블 앞에 앉아 맞은편 의자에 앉은 관람객과 눈을 맞추는 마리나 아브라모비치의 퍼포먼스는 꽤나 유명하죠. 이 퍼포먼스가 유명해진 이유는 예술가가 700시간에 걸쳐 같은 자리에 앉아 있었다는 기록도 그렇지만, 옛 연인이었던 울라이와의 조우 때문이었습니다. 마리나 아브라모비치가 울라이의 손을 잡고 눈물을 흘리는 장면이 많은 사람들의 마음을 울렸다고 생각합니다.

마리나 아브라모비치, 〈예술가가 여기 있다The Artist is Present**〉, 2010년**

마리나 아브라모비치는 활동 기간 내내 주로 퍼포먼스를 선보인 만큼 미술사적으로 의미 있는 작품들이 많습니다. 특히 1970년대 보여준 작업들이 그의 대표작으로 꼽힙니다. 울라이와 함께 진행한 퍼포먼스들도 그의 작품세계에서 중요한 부분을 차지하지만, 특히 자신의 몸을 재료로 삼아 기존의 가치에 균열을 낸 작업들이 많은 이들에게 영향을 미쳤습니다.

마리나 아브라모비치가 처음으로 선보인 퍼포먼스 작품으로는 〈리듬 10Rhythm 10〉(1973)이 있습니다. 작가는 퍼포먼스를 위해 크기가 다른 열두 자루의 칼과 녹음기 두 대, 그리고 마이크를 준비했어요. 그러고는 공연장 바닥에 커다란 흰 종이를 깐 뒤 무릎을 꿇고 앉았죠. 이내 리듬에 맞춰 손가락 사이의 틈을 칼로 찌르기 시작합니다. 칼이 손가락을 찌를 때마다 다른 칼로 바꾸는데요, 칼을 교체할 때마다 바닥의 흰 종이가 손가락에서 흐르는 피로 붉게 물들었어요. 이러한 퍼포먼스의 과정은 첫 번째 녹음기에 녹음되고, 열두 자루의 칼이 모두 사용되면

두 번째 퍼포먼스가 시작됩니다. 두 번째 퍼포먼스는 첫 번째 퍼포먼스의 녹음을 재생하면서 진행되며, 이 과정은 두 번째 녹음기에 녹음됩니다. 모든 퍼포먼스가 끝나면 두 녹음기의 테이프를 동시에 재생하고 작가는 무대를 떠납니다.

퍼포먼스 아트는 우리가 당연하게 여기는 상식적 가치에 의문을 제기한다는 특징을 지닙니다. 특히 마리나 아브라모비치 같은 페미니스트 예술가들은 관조적이고 미적인 가치로 표현되던 여성의 신체를 완전히 다른 방식으로 표현하죠. 그는 자신의 몸을 재료로 삼아 기존의 가치에 균열을 내면서 성, 젠더, 인종, 계급 같은 정체성을 충격적인 방식으로 드러냅니다.

마리나 아브라모비치는 다음 해에 선보인 〈리듬 0〉(1974) 퍼포먼스에서 자신을 '사물'로 선언하고 관람객에게 자신의 몸을 온전히 내맡겨요. 그는 탁자 위에 장미꽃, 깃털, 펜, 꿀, 포크, 톱, 가위, 채찍, 망치, 도끼, 권총 등 72가지 사물을 늘어놓고 사람들에게 아무것이나 골라 원하는 대로 자신의 몸에 사용하게 했어요. 관람객들은 처음에는 구경만 하는 수동적인 모습을 보이다가 점차 대담해졌습니다. 그를 칼로 베고 상처를 내는가 하면, 옷을 벗기거나 심지어 총으로 머리를 겨누기도 했죠. 그는 전혀 흔들리지 않았지만 여섯 시간 정도가 지난 뒤

관람객들은 작가의 안전이 염려된다며 퍼포먼스를 중단하기를 요청합니다. 퍼포먼스가 끝나고 호텔에서 혼자 하룻밤을 보낸 마리나 아브라모비치는 다음 날 아침 자신의 머리카락 중 한 움큼이 하얗게 변한 것을 발견했다고 해요. 퍼포먼스가 얼마나 큰 스트레스를 주었는지 짐작케 하는 대목입니다.

마리나 아브라모비치, 〈리듬 0 Rhythm 0〉, 1974년

작가는 이 퍼포먼스에서 스스로 행위의 주체가 되지 않고 관람객의 행위를 수동적으로 감내하는 역할을 수행했습니다. 관람객이 선택한 사물이 작가의 신체에 어떤 방식으로 접촉하느냐에 따라 작가가 느끼는 감정이 달라집니다. 그만큼 관람객의 행위나 심리가 퍼포먼스에서 가장 중요한 요소가 되는 것이죠. 제약이 없는 상황에서 인간이 얼마나 공격적이고 잔인할 수 있는지 확인한 퍼포먼스였다고 합니다.

마리나 아브라모비치의 퍼포먼스 중 가장 악명 높았던 작품으로는 〈토마스의 입술Thomas Lips〉(1975)이 있습니다. 자신의 옷

을 찢으며 퍼포먼스를 시작한 작가는 자신의 사진이 담긴 별 모양의 액자를 벽에 고정합니다. 멀지 않은 곳에 하얀 천이 덮인 탁자가 놓여 있고, 탁자 위에는 레드와인 한 병, 꿀 한 잔, 크리스털 유리잔, 은수저, 채찍이 있습니다. 그는 탁자 앞에 놓인 의자에 앉아 1킬로그램이 넘는 꿀을 모두 먹어 치운 다음 레드와인을 마셔요. 병이 빌 때까지 계속 와인을 마시던 작가는 갑자기 오른손으로 유리잔을 깨부숩니다.

손에서 피가 흐르자 작가는 일어나서 사진이 걸린 벽 쪽으로 걸어가 갑자기 자신의 복부에 면도날을 그어 '별 모양'의 상처를 내기 시작해요. 관객을 등지고 자신의 등을 채찍으로 때리기도 합니다. 그다음에는 얼음으로 만든 십자가 위에 팔을 벌리고 누웠는데, 이때 천장에 설치된 온풍기가 복부의 상처에 전해지면서 피가 흘러요. 작가가 얼음 십자가 위에서 내려올 생각이 없자 관객들은 더 이상 그 고통을 쳐다보고만 있지 않고 서둘러 작가를 다른 곳으로 옮깁니다. 이렇게 퍼포먼스는 끝이 납니다.

이 퍼포먼스는 작가의 어린 시절의 트라우마와도 연관이 있어 보입니다. 어머니를 포함한 외가 식구들의 잦은 폭행은 그에게 히스테릭한 혈우병 발작을 일으키게 했는데요, 출혈이 멈추

지 않으면 가족의 관심을 끌 수 있었던 것이죠. 작가는 퍼포먼스를 통해 얼음 십자가 위에서 순교자의 모습을 연출함으로써 두려움을 승화시키고 심리적 보상을 얻게 됩니다. 마리나 아브라모비치는 고통을 직면하고 이를 승화시키는 것만이 자신을 둘러싸고 있는 억압을 극복할 수 있는 방법이라고 생각했어요. 자신을 위험한 상황으로 몰아넣고 신체의 한계를 넘어서려는 모습을 보인 것도 이 때문입니다.

1970년대에는 마리나 아브라모비치 외에도 정체성을 탐구하기 위해 신체를 이용한 퍼포먼스를 하는 예술가들이 많았습니다. 당시 중요한 퍼포먼스로는 비토 아콘치의 〈모판Seedbed〉을 꼽을 수 있어요. 이 작품은 뉴욕 소나밴드 갤러리의 마루 아래에서 관객들이 지나가는 동안 자위행위를 하는 퍼포먼스로, 관람객은 그를 볼 수는 없지만 소리를 들을 수는 있었죠. 이러한 퍼포먼스 때문에 아콘치의 작품은 성적이고 마조히즘적으로 해석되는 경향이 있지만, 사실 이러한 주제들은 부수적인 문제들일 뿐 아콘치가 주목하는 바는 아니었어요. 그는 신체를 통해 자아와 타자의 경계를 탐구하며 인간의 현존을 고뇌한 것이죠.

비슷한 시기 크리스 버든은 비토 아콘치와 마찬가지로 가학적

이거나 피학적인 퍼포먼스를 선보였습니다. 〈발사Shoot〉(1971)에서처럼 친구에게 자신의 팔에 총을 쏘게 하거나, 〈못 박힌 Trans-fixed〉에서처럼 차 위에 누워 양손을 못으로 고정하는 식이었죠. 지구력과 인내심을 시험하는 그의 퍼포먼스를 관람하는 사람들은 필연적으로 관음증적 시선을 갖게 되며, 이를 통해 그는 예술의 윤리적 한계를 시험합니다.

물론 이러한 자학적이고 폭력적인 행위 때문에 퍼포먼스라는 장르 자체에 거리감을 느끼는 경우도 꽤 있는 것 같아요. 저 또한 미술을 공부하기 전에는 퍼포먼스보다 회화나 조각 같은 장르를 선호했으니까요. 하지만 퍼포먼스의 의미를 조금씩 이해하면서 퍼포먼스의 매력을 느끼게 되었던 것 같습니다.

폭력으로 인해 뒤틀린 예술가의 신체를 바라보면 속이 울렁거리고 불쾌한 느낌이 드는 게 사실입니다. 하지만 이러한 작품들은 우리의 시선을 즉각적으로 붙들어 맵니다. 퍼포먼스를 감상할 때뿐만 아니라 집으로 돌아간 뒤에도 불편함이 남아요. 이러한 작품들은 우리가 그동안 외면해온 사실을 직시하게 하면서 생각할 거리를 만들어줍니다. 잠들어 있던 감각을 깨우고 단순한 혐오감 이상의 감정을 경험하게 합니다.

충격의 퍼포먼스, 제대로 감상하는 법

퍼포먼스는 전통적인 예술형식과는 다른 새로운 표현방식이었어요. 제1차 세계대전과 제2차 세계대전을 겪으면서 사람들은 이전과 다른 방식으로 세계를 바라보게 되었습니다. 이러한 배경에서 등장한 퍼포먼스는 지금까지 우리가 당연하게 여겨왔던 상식이나 가치관에 의문을 던집니다. 왜 많은 예술가들이 퍼포먼스를 통해 자신의 예술관을 표출하는지, 이제는 조금 고개가 끄덕여지실 거예요.

하지만 여러 퍼포먼스 중 어떤 퍼포먼스가 뛰어난지 구별하기란 여전히 쉽지 않죠. 역사가 오래된 예술 장르의 경우에는 평가 기준이 나름대로 정착되어 있습니다. 하지만 퍼포먼스는 그

역사가 100년 남짓으로 비교적 짧은 만큼 가치 평가에 대한 기준이 아직은 뚜렷하지 않습니다.

퍼포먼스를 평가하는 기준은 다른 예술 작품을 보는 기준과는 달라야 한다는 것이 퍼포먼스 이론가이자 『수행성의 미학』의 저자인 에리카 피셔-리히테Erika Fischer-Lichte의 주장입니다. 그는 퍼포먼스에서 중요한 것은 "새로운 현실을 구성하게 하는 변환적 힘의 정도와 기능"이라고 이야기합니다. 이것은 관객으로 하여금 어느 정도의 '변환'을 불러일으켰는지가 미학의 기준이 된다는 뜻입니다.

보통의 예술 작품이 작가의 고뇌와 고독에서 탄생한다면, 퍼포먼스 아트는 관람객과의 상호작용을 통해 완성됩니다. 미술관에서 관조적으로 작품을 바라보는 것이 아니라 작품이 하나의 사건처럼 다가오는 것이죠. 퍼포먼스 아트를 감상하는 관람자는 일반적인 예술 작품을 볼 때보다 훨씬 큰 충격을 받습니다. 퍼포먼스를 보기 전과 후가 완전히 달라지는데요, 이것이 바로 '변환'의 힘이라고 볼 수 있습니다.

이러한 기준으로 본다면 마리나 아브라모비치의 퍼포먼스는 굉장한 변환을 불러일으키는 작품인 것 같아요. 한 번 겪으면

평생 지워지지 않을 것 같거든요. 에리카 피셔-리히테의 말대로, 마리나 아브라모비치는 이 퍼포먼스를 통해 관객으로 하여금 예술과 일상의 삶, 미학과 윤리적 규범 사이의 중간 상태에 빠지게 만듭니다. 그는 사람들에게 충격을 주었을 뿐만 아니라 일반적인 행위 규범으로 해결되지 않는 어떤 문제를 마주하게 합니다.

퍼포먼스의 새로운 매체, 비디오

1970년대 퍼포먼스에는 '비디오'가 중요 매체로 자리 잡게 됩니다. 지금은 스마트폰을 비롯해 영상을 찍고 저장할 수 있는 디바이스가 다양하지만, 그때만 해도 영상을 기록할 수 있는 매체가 없었거든요. 그러다가 1965년 세계 최초의 휴대용 비디오카메라인 소니의 포타팩Portapak이 출시됩니다.

비디오 아티스트의 선구자로 유명한 백남준은 이 포타팩을 구입한 최초의 미술가 중 한 명이었어요. 그는 이 포타팩을 구입한 날 바로 〈버튼 해프닝Button Happening〉(1965)이라는 작품을 남겼습니다. 자신의 재킷 단추를 잠갔다 풀었다 하는 동작을 반복하는 퍼포먼스를 비디오로 기록한 작품이에요.

당시 활동하던 여러 예술가 중 신체적 행위와 카메라의 녹화 과정을 구조적으로 분석하려던 작가로는 비토 아콘치가 있습니다. 비토 아콘치는 앞에서 살펴본 것처럼 자위 퍼포먼스로 악명이 높지만, 사실 그의 퍼포먼스와 이를 기록한 비디오 아트는 작가의 행위와 관람자의 인식 과정에 대한 새로운 해석을 제시했다는 점에서 중요한 의의를 지닙니다.

비토 아콘치는 본래 문학 전공자로 실험적인 시詩를 쓰다가 1960년대 후반 신체 퍼포먼스로 미국 예술계에 등장했습니다. 자신의 몸을 오브제로 선택한 그의 신체 퍼포먼스는 몸에 대한 실험 양상을 띠는 등 급진적인 면모를 보였죠. 비토 아콘치는 1960년대 후반부터 1970년대 초반까지 신체에 가학적 행위를 하는 퍼포먼스를 수행했습니다. 그의 초기 퍼포먼스인 〈트레이드 마크Trademarks〉(1970)는 이로 자신의 몸을 깨물어 잇자국을 남기고 자국 난 자리를 잉크로 찍어낸 작품입니다. 잇자국을 내는 행위는 지문을 찍는 행위처럼 한 개인이 자신을 찾는 과정이자, 자아를 드러내는 행위로 볼 수 있어요. 또한 잉크를 바른 뒤 여러 목표물에 잇자국을 찍어냄으로써 자신을 내부에서 외부로 이동시키는 행위로도 읽을 수 있습니다.

4개월 동안 의자 위를 올라갔다 내려오는 것을 반복하고 이 행

위를 기록한 〈걷기 작품Step Piece〉(1970)도 있습니다. 몸이 가진 수행성을 인식하고 그 수행성에 대한 통제를 강화하는 데에 초점을 맞춘 작품으로 보입니다. 반복-강박적인 행위는 신체의 기능을 향상시키는 동시에 필연적으로 실패를 내포하고 있기 때문에 자신의 결여를 확인하는 과정이 되기도 합니다.

비토 아콘치, 〈중심들Centers〉, 1971년

비토 아콘치의 퍼포먼스를 기록한 비디오 아트는 '나르시시즘'으로도 해석되곤 합니다. 나르시시즘narcissism은 그리스 신화 중 물에 비친 자신의 모습에 반해 자기와 같은 이름의 꽃이 된 나르키소스에서 유래한 말인데요, 자기 자신에게 애착하는 일, 즉 '자기애'로 번역되죠. 자기 자신을 관심의 대상으로 만들어 정체성을 확립하는 상태를 표현한 말입니다. 나르시시즘이라는 용어가 등장한 이유는 비디오라는 매체의 특성 때문이에요. 비디오는 거울반사를 만들어내는 특성이 있습니다. 예술가는 모니터 속에 비친 자신의 모습을 보고 반응하고, 자신의 반응에 따라 다시 행위를 이어나가는 식입니다.

가령 비토 아콘치의 〈중심들〉은 그가 손가락으로 화면 중앙을 가리키면서 20분가량 계속 모니터를 응시하는 비디오 작품입니다. 그는 손가락의 중심을 유지하려 애쓰지만 팔이 저려 몸을 비틀고 자세를 가다듬어요. 작품 제목이 '중심'이 아닌 '중심들'인 것도 이러한 이유 때문입니다. 중심이 계속해서 바뀌니까요. 이 작품에서는 작가 스스로가 규정한 공간에 카메라만이 유일한 관객이자 목격자로 등장합니다. 작가는 홀로 단순한 동작을 반복하면서 모니터이자 거울에 비친 분열된 자아와 마주하게 됩니다. 그러면서 점점 주체와 모니터 속 중심을 유지하려는 또 다른 자신 사이의 간극이 메워집니다.

오늘날 미술 현장에서 퍼포먼스 아트를 발견하는 것은 어렵지 않습니다. 기존 미술의 한계를 극복하기 위해 등장한 퍼포먼스는 이제 하나의 장르로 존재할 뿐만 아니라 사진, 설치, 영상 등 다양한 매체와 결합되어 나타납니다.

퍼포먼스는 특정한 시간과 장소에서 일회적으로 일어난다는 특징이 있어서 우리가 접하는 퍼포먼스의 대부분은 '기록물로서의 퍼포먼스'이긴 합니다. 실시간으로 경험하기보다는 영상으로 접하는 경우가 많으니까요. 그런데 기록물로서의 퍼포먼스를 경험하는 것은 실제 공연 못지않게 중요합니다. 그 이유

는 모든 퍼포먼스를 직접 경험할 수 없기에 영상으로 접해야 하는 불가피한 측면도 있고, 기록물로서의 퍼포먼스는 실제 공연에 현장의 반응이 더해진 최종 작품이라는 점 때문이기도 합니다. 퍼포먼스 현장에서는 특정 시야에서만 작품을 바라보게 되는데, 퍼포먼스 전체를 조망하는 기록물에서는 현장에서 볼 수 없었던 반응을 새로 발견할 수 있습니다. 물론 기회가 된다면 실제 퍼포먼스에 참여하는 것이 가장 좋겠죠.

다음 장에서는 비슷한 시기에 등장한 미술 경향인 '팝 아트'를 살펴보려고 합니다. 팝 아트는 1950년대 영국에서 탄생했는데요, 우리에게 잘 알려진 흐름은 미국의 팝 아트입니다. 미국의 팝 아트는 영국의 팝 아트와 관계없이 독자적으로 생겨났고, 현재까지 수많은 팝 아트 작가들에게 영향을 미치며 미술시장에서 인기 있는 장르로 자리매김했습니다.

KEYWORD
05

팝 아트
POP ART

기계로 찍어내도 예술이 될 수 있다고?

소비사회에 등장한 대량생산 예술의 의미

소비사회의 예술, 팝 아트

프랜시스 스콧 피츠제럴드의 소설 『위대한 개츠비』는 황금만능주의가 팽배했던 당시 미국의 사회상을 묘사하고 있습니다. 미국은 이후 대공황과 제2차 세계대전을 거쳐 1950년대 본격적인 소비사회로 진입합니다. 한마디로 대량생산과 대량소비가 일어나기 시작하던 시기였습니다. TV와 같은 매스미디어가 보급되기 시작했는데요, 이것은 곧 대중문화의 확산을 의미합니다. 이러한 소비사회의 모습을 작품으로 구현한 것이 바로 팝 아트입니다.

특히 TV를 통한 대중문화 속 광고 이미지는 사람들에게 소비를 부추기면서 소비사회를 가속화시킵니다. 소비사회는 계속

해서 '갖고 싶다'라는 욕망을 만들어내야만 유지됩니다. 그러니까 필요에 의한 소비가 아닌, 즐거움이나 욕망에 의한 소비를 하도록 주입시키는 것이죠.

이처럼 TV 광고는 대중의 무의식에 자리 잡은 욕망을 찾아내 그들로 하여금 소비를 해야 할 이유를 지속적으로 만들어내도록 유도합니다.

도대체 앤디 워홀은 왜 비싼가

대중매체와 광고의 문법에 기초한 이미지들이 범람하던 시기, 우리가 대표적인 팝 아티스트로 꼽는 앤디 워홀Andy Warhol은 이미 상업 미술가로 성공을 거두고 있었습니다. 《하퍼스 바자》 같은 유명 패션잡지와 함께 일했고, 광고 일러스트, 레이아웃 디자인, 광고판 도색 등 상업적인 작업들을 주로 했죠. 앤디 워홀은 이러한 경험을 통해 디스플레이 기법이나 전시 효과의 중요성을 체득한 것으로 보입니다. 소비사회의 메커니즘 또한 그 누구보다 정확하게 파악하고 있었을 테고요.

앤디 워홀은 1962년 캠벨 수프 그림으로 순수미술 작가로서의 첫 전시를 열게 됩니다. 캠벨 수프는 전 국민이 애호하는 대

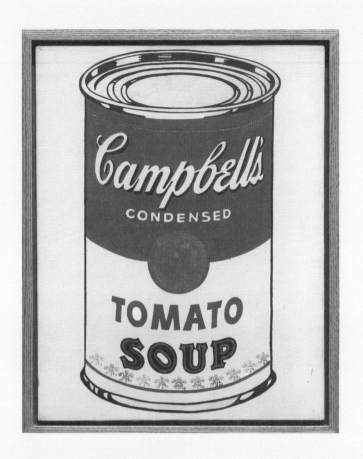

캠벨 수프는 미국인이 애호하는
대량생산 가공품을 상징합니다.

이처럼 대량생산과 대량소비,
대중매체의 이미지를 담아내는
미술의 경향을 '팝 아트'라고 부릅니다.

앤디 워홀, 〈캠벨 수프 캔Campbell's Soup Cans〉 세부detail
1962년, 합성 고분자 페인트, 32개의 캔버스,
각 캔버스 50.8×40.6cm, 뉴욕현대미술관

량생산된 가공품을 상징하는데요, 이처럼 대량생산과 대량소비, 대중매체의 이미지를 담아내는 미술의 경향을 팝 아트라고 부릅니다. '팝 아트Pop Art'라는 용어는 1954년 영국의 비평가인 로렌스 알로웨이Lawrence Alloway가 대중문화를 반영하는 예술형식을 총칭하는 의미로 사용했습니다. 이후 대중문화에 등장하는 이미지를 순수미술의 문맥 안에서 사용하는 미술가들의 활동을 가리키는 말로 정착하게 되었죠.

당시 여러 팝 아티스트들이 활동했지만 앤디 워홀이 팝 아트를 대표하는 작가로 평가받게 된 주요 요인은 '실크스크린'이라는 제작 방식에 있습니다. 사실 실크스크린의 원조가 누구인지에 대해서는 약간 논란의 여지가 있어요. 앤디 워홀이 자신이 직접 발명한 것이라고도 했고, 로버트 라우션버그Robert Rauschenberg로부터 아이디어를 얻었다고 시인하기도 했기 때문입니다. 일찍이 라우션버그는 신문과 잡지의 이미지들을 잘라내 용제에 담가 녹인 다음 뒷면을 문질러 종이에 전사하는 기법을 선보였거든요. 라우션버그의 '사진 전사법photo transfers'이 실크스크린의 선례라는 사실은 분명해보입니다.

그럼에도 앤디 워홀의 실크스크린은 형식적으로 중요한 위치를 차지합니다. 그는 빠르게 돌아가는 현대 사회에 걸맞은 제

우리가 잘 아는 앤디 워홀은
로버트 라우션버그의 작품에서
영감을 받았다고 시인했습니다.

라우션버그는 신문과 잡지의 이미지를 잘라내
용제에 담가 녹인 다음 뒷면을 문질러
종이에 전사하는 기법을 선보였습니다.

로버트 라우션버그, 〈매서운 눈Hawk-Eyed〉(코퍼헤드Copperheads 연작)
1989년, 구리에 실크스크린 잉크, 에나멜, 변색 약품, 청동 액자,
123.8×245.7cm, 직접 촬영

작 방식으로 실크스크린을 채택했습니다. 내용적으로 대량생산을 다루면서 형식적으로도 대량생산의 제작 방식을 가능케 한 것이죠. 특히 '팩토리Factory'를 만들고 조수들을 고용해 작품을 기계적으로 찍어낸 것은 그만의 독창적인 이미지 생산방식이라고 할 수 있습니다.

> 내 작품세계에서 손으로 그리는 것은 너무 오래 걸리며 그것은 우리가 살고 있는 이 시대의 것은 아니다. 기계적인 수단이 오늘날의 것이다. 실크스크린은 손으로 그리는 것만큼이나 정직한 방법이다.
>
> - 앤디 워홀

실크스크린은 판화의 일종으로, 기본적으로 동일한 이미지를 손쉽게 반복할 수 있게 해줍니다. 원판과 동일한 이미지를 수백 개씩 만들어낼 수도 있고, 이미지의 자리를 바꾸거나 겹쳐 찍는 방식으로 변형을 가해 구사하는 것도 가능하죠. 전통적인 회화가 유일무이한 방식으로 제작되었다면 실크스크린은 기계화와 산업화를 가능케 합니다. 앤디 워홀의 작품이 높은 가치를 부여받은 이유는 산업사회에 걸맞는 산업예술을 제작하기 위해 예술적 생산방식을 산업화했기 때문이라고 생각합니다.

팝 아트가 들춰낸 소비사회의 이면

팝 아트가 처음 등장했을 때 비평가들은 근본이 없고 퇴폐적인 예술형식이라며 비판했습니다. 자본주의와 소비주의를 찬양하는 모습에 불편함을 느꼈겠죠. 하지만 팝 아트는 겉으로 보이는 것보다 훨씬 복잡하고 오묘하며, 여러 뿌리가 뒤섞인 예술이라고 생각해요. 다른 예술형식들과 마찬가지로 당시의 사회를 그려내는 방식으로 기능합니다.

앤디 워홀은 캠벨 수프 전시로 유명해진 이듬해에 〈참치 재난 Tunafish Disaster〉(1963)이라는 작품을 발표했습니다. 식중독 사고를 일으킨 통조림 캔 사진 아래, 캔을 먹고 사망한 매커시 부인과 브라운 부인이 활짝 웃는 사진을 배치한 작품입니다. 그

는 이 작품으로 모두가 욕망하는 상품의 이면을 보여줍니다.

앤디 워홀은 우리가 일상적으로 접하는 것들에 대해 우리의 반응을 마비시키는 데에 관심이 있었습니다. 어떤 사건이 충격적으로 다가왔더라도 그것이 매스컴을 통해 수없이 사람들의 입에 오르내리게 되면 우리의 감성은 어느새 둔화되죠. 그는 '재난' 시리즈를 통해 참혹한 사건의 이미지들을 반복적으로 보여줌으로써 사고 현장의 느낌을 둔화시키고 현대인의 삶과 죽음을 작품에 담아냅니다.

앤디 워홀, 〈실버 카 크래시(이중 재난)Silver Car Crash(Double Disaster)〉, 1963년

2013년 뉴욕 소더비 경매에 등장한 〈실버 카 크래시(이중 재난)〉가 그 예입니다. 나무에 충돌한 자동차의 사고 직후 모습을 형상화한 작품인데요, 아름답기는커녕 상당히 참혹합니다. 게다가 사고 당시를 찍은 사진을 그대로 캔버스에 실크스크린한 뒤 덧칠한 작품이라 시장에서 선호하지 않을 법했지만 1,000억 원이 넘는 가격에 낙찰되었죠.

앤디 워홀이 활동할 당시 자동차는 부의 상징이었습니다. 그는 자본주의의 궁극적인 가치인 '부富'를 표상하면서도 자동차 사고를 소재로 작품을 제작함으로써 모두가 욕망하는 상품의 이면을 함께 보여주고자 했어요. 소비나 부가 우리의 욕망이라는 사실을 이야기하면서 그 욕망이 초래할 위험 또한 간파한 것이죠. 앤디 워홀의 작품은 우리의 욕망을 만들어내는 소비사회에 대한 경고의 메시지를 담고 있다는 점에서 그 의미가 결코 얕지 않다고 생각합니다.

텅 빈 얼굴로 드러난 소비사회의 초상

앤디 워홀은 마치 상품처럼 우리의 욕망이 된 '유명인'의 이미지를 복제한 작품도 다수 남겼습니다. 그는 마릴린 먼로, 엘리자베스 테일러, 재클린 케네디 오나시스, 마오쩌둥과 같은 유명 인사의 초상을 반복적으로 표현했는데요, 우리는 실제 인물보다 앤디 워홀의 그림에서 그 사람을 훨씬 빠르게 인식합니다. 해당 인물이 '이미지'로 존재하기 때문입니다.

앤디 워홀은 항상 이미지만을 소재로 가져왔고, 따라서 그의 작품은 모두 깊이가 없는 '표면'뿐입니다. 워홀이 남긴 초상화들은 정신세계를 지닌 한 인간의 모습이 아니라, 한 겹 표피만 남은 텅 빈 얼굴들을 하고 있어요. 그는 자신이 모든 것의 표면

을 본다고 말한 적이 있는데, 그가 만든 초상화들도 내면이 제거된 표면에 불과합니다.

현대 사회를 살아가는 우리는 거의 대부분 상대방의 겉모습을 보고 일차적인 판단을 하게 됩니다. 백화점에 어떤 차림으로 가느냐에 따라 응대가 달라지는 것이 우리 사회의 현실이죠. 바쁜 현대인들은 사람의 내면을 파악하기까지 너무 오랜 시간이 걸리기 때문에 외형이라는 표면에 집중합니다. 외모지상주의도 같은 맥락이죠. 앤디 워홀이 인물의 표면에 집중한 이유도 바로 여기에 있습니다. 그는 소비사회의 도래에 따른 인간의 변화를 냉철하게 읽어냅니다.

앤디 워홀은 소비사회의 상품이나 유명 스타, 그리고 매일 발생하는 교통사고나 사건사고 등 일상적인 소재를 선택한 뒤하나의 이미지를 반복·복제함으로써 기계성을 강조했습니다. 작품 제작 방식에 있어서는 실크스크린을 사용하고 팩토리에서 조수들이 작품을 직접 제작하게 했죠. 일상을 예술이라는 맥락으로 끌어와 낯설게 만듦으로써 우리가 평소에는 인지하지 못했던 현실을 성찰하게 만듭니다.

앤디 워홀에 대한 높은 평가는 소비사회에 대한 자신의 통찰

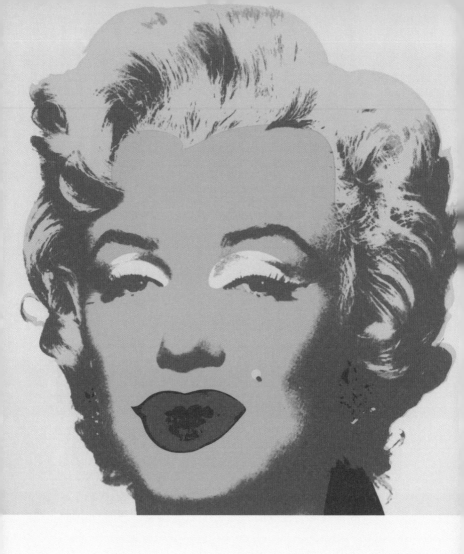

앤디 워홀, 〈마릴린 먼로 무제Untitled from Marliyn Monroe〉 세부detail
1967년, 실크스크린 프린트, 10개의 캔버스, 각 캔버스 91.5×91.5cm, 뉴욕현대미술관

앤디 워홀은 소비사회의 도래에 따른
인간의 변화를 냉철하게 읽어냅니다.

그가 남긴 초상화들은
정신세계를 지닌 한 인간의 모습이 아니라,
한 겹 표피만 남은
텅 빈 얼굴을 하고 있어요.

을 작품으로 구현해냈기 때문이라고 생각합니다. 우리는 그의 작품을 통해 소비사회를 이해할 수 있죠. 그가 표현한 상품들은 우리의 욕망 그 자체이며, 소비사회와 자본주의의 궁극적 가치인 '부'를 표상합니다. 하나의 이미지를 반복적으로 복제하는 형식은 산업사회의 대량생산 시스템과 관계가 있습니다. 그는 우리를 둘러싸고 있는 현대 물질문명에 대해 이야기하면서 소비사회와 비인간화, 그리고 그에 따른 현상들을 표현함으로써 우리로 하여금 인간의 가치를 다시 인식하게 만듭니다.

리히텐슈타인, 만화로 복제 이미지를 그려내다

팝 아트의 대표 작가로 가장 먼저 앤디 워홀이 떠오르는 것은 사실이지만, 그에 못지않게 로이 리히텐슈타인Roy Lichtenstein 또한 팝 아트를 대표하는 작가로 손꼽힙니다. 특히 '만화' 이미지를 활용한 그의 독창적인 작품들은 그동안 미국 미술계에서 볼 수 없던 새로운 시각 문법을 창조했다는 평가를 받고 있습니다.

로이 리히텐슈타인은 미술대학을 졸업한 뒤 추상표현주의 계열의 작업을 지속했습니다. 교수로 재직할 당시 '해프닝'의 창시자인 앨런 캐프로Allan Kaprow를 만나 큰 영향을 받아 팝 아트로 선회하게 됩니다. 그는 오늘날 그의 스타일로 잘 알려진

첫 작품인 〈미키, 이것 봐Look Mickey〉(1961)를 그렸는데요, 작업실에서 이 그림을 본 앨런 캐프로는 앞으로도 이러한 작업을 계속할 것을 독려했다고 합니다. 앨런 캐프로는 당시 갤러리 큐레이터에게 로이 리히텐슈타인을 소개했고, 갤러리의 팝 아트 전시회를 통해 그는 미술계 전면에 등장하게 됩니다.

로이 리히텐슈타인이 파악할 때 매스미디어는 '복제reproduction' 라는 형식을 가지고 있었습니다. 소비사회 이미지들은 매스미디어를 통해 반복적이고 끊임없이 노출됩니다. 앤디 워홀이 이를 '생산 구조' 측면에서 파악해 대량생산이 가능한 실크스크린이라는 제작 방식을 사용했다면, 리히텐슈타인은 생산되어 나온 '복제된 이미지'에 초점을 맞춘 것입니다.

실제로 광고의 이미지들은 TV, 신문, 잡지 등과 같은 미디어를 통해 한 번 걸러진 '2차적 이미지'라는 특징을 지닙니다. 실제의 이미지가 아닌, 매스미디어를 통해 가공된 이미지인 것이죠. 로이 리히텐슈타인은 사물을 직접 보고 재현하는 것이 아니라, 복제된 이미지를 재생산하는 형식을 차용해 소비사회의 리얼리티를 담아냅니다. 예를 들어 맥주 캔을 직접 보고 그림을 그리지 않고, 맥주 캔이 그려진 그림을 기초로 해 작품을 제작하는 식이죠.

로이 리히텐슈타인은 복제된 이미지처럼 보이게 하기 위해 '벤데이 망점'이라는 기법을 활용했습니다. 망점dot은 사진이나 일러스트를 인쇄물로 재현하기 위해 쓰이는 것으로, 종이에 잉크가 묻는 면적을 조절해 시각적인 효과를 냅니다. 뉴욕의 신문 조판사 벤야민 데이 주니어Benjamin Day. Jr가 1879년에 발명했고, 그의 이름을 따 '벤데이 망점'이라고 부릅니다. 로이 리히텐슈타인에게 망점 기법은 복제본이라는 인상을 심어주기에 아주 적합했어요. 그가 창조한 것이 아님에도 망점은 곧 그의 대표적인 스타일이 되어 '리히텐슈타인=망점'이라는 등식이 만들어질 정도였습니다.

로이 리히텐슈타인은 형식적으로는 만화를 차용했습니다. 그에게 만화는 제한된 공간 안에서 이야기를 간결하면서도 효과적으로 표현할 수 있는 형식이었기 때문입니다. 〈차 안에서〉라는 작품은 언짢은 듯 보이는 감정 상태의 남녀를 차 안이라는 좁은 공간에 배치해 보는 사람으로 하여금 긴장감이 느껴지게 합니다. 만화에서 속도감을 나타내는 선 여러 개를 여성의 머리 부분에 그려 넣은 것도 앞뒤의 이야기를 상상하게 합니다. 이처럼 그는 만화의 표현 형식을 통해 화면에 이야기를 전달하는 기법을 도입하면서 그동안 회화에서 배제되었던 '문자'를 조형 요소로 적극 활용합니다.

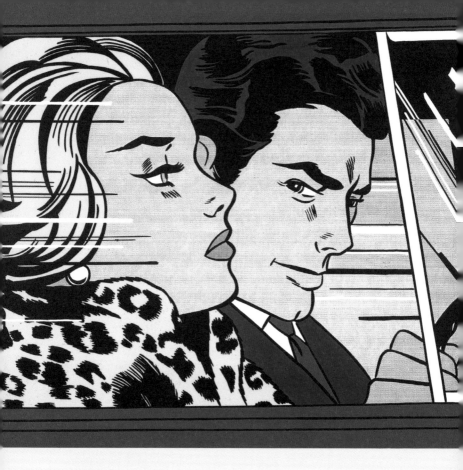

리히텐슈타인은
형식적으로는 만화를 차용했습니다.

그는 소비사회에서 '복제'되는 이미지를
만화의 표현 형식을 통해
화면에 이야기를 전달하는 기법을 도입했어요.

로이 리히텐슈타인, 〈차 안에서 In the Car〉
1963년, 캔버스에 유채, 마그나 물감, 188.4×220×8.4cm,
스코틀랜드국립현대미술관

동시대 미술에서도 만화적 요소를 차용한 팝 아트 작품들이 많이 나타나고 있습니다. 특히 팝 아트는 미술시장에서도 강세를 보이는 장르인 만큼, 팝 아트가 나오게 된 배경과 맥락을 알아두면 나만의 취향을 찾는 데에도 도움이 될 수 있습니다.

다음 장에서는 '화이트 큐브'라는 키워드를 통해 '장소 특정적 미술'이 무엇인지 알아볼 텐데요, 먼저 화이트 큐브는 밝은 단색의 벽면에 작품을 띄엄띄엄 배치한 전시 방식을 의미합니다. 작품을 돋보이게 하는 중립적 공간으로 보이지만 사실은 예술과 일상을 구분 짓고 관람 경험을 일정한 방향으로 규정해버리는 측면이 있습니다. 바로 이러한 배경을 염두에 두고 '장소 특정적 미술'을 해석해보려 합니다.

KEYWORD

06

장소 특정적 미술

SITE-SPECIFIC ART

미술관의 하얀 벽을 벗어난 작품들

공간을 점유하는 미술의 새로운 공공성

미술관의 벽은 예전부터 하얀색이었을까

미술관에 들어섰을 때 무언가에 압도되는 듯한 경험을 하신 적이 있으신가요? 요즘은 미술관이 전에 비해 친근하게 느껴지는 편이지만 그럼에도 일상 공간처럼 아주 편안한 느낌은 아니죠. 공간 자체는 많이 개방되었어도 미술 작품은 여전히 신성하게 느껴지기도 합니다.

뒤에 좀 더 자세히 설명하겠지만 이러한 느낌의 공간을 '화이트 큐브white cube'라고 불러요. 실제로 뉴욕현대미술관MoMA을 비롯한 대부분의 유명 미술관들은 이러한 형태를 띠고 있습니다. 1976년에 미술비평가인 브라이언 오 도허티Brian O'Doherty가 흰 벽을 사용한 전시 방식을 화이트 큐브로 개념화하면서

이것이 대표적인 전시 공간 모델이 되었습니다. 밝은 단색의 벽면에 작품을 띄엄띄엄 배치한 화이트 큐브는 작품 그 자체에만 집중하게 만들어 미술 전시 공간의 이상적인 형태로 여겨집니다.

근대 시기 이후의 전시장이 화이트 큐브라면, 화이트 큐브가 나오기 이전의 전시장은 어떤 모습이었을까요? 르네상스 시기로 한번 거슬러 올라가보겠습니다. 미술관은 작품을 전시한다는 개념보다는 귀중한 물건을 소장한다는 개념에서 출발했어요. 이탈리아 피렌체의 부호인 '메디치 가문'이라고 들어보았을 텐데요, 이들이 여러 유물을 모으던 행위에서 미술관의 원형을 찾을 수 있습니다. 이들은 스투디올로studiolo라고 불리는 서재에 자신의 소장품들을 진열했는데요, 공개보다는 수집의 목적이 큰 공간이었습니다.

스투디올로를 지나 16세기 말에는 '뮤지엄museum'이라는 단어가 등장합니다. 특히 이때 등장한 '갤러리gallery'는 긴 홀의 형태로 되어 있습니다. 뮌헨의 박물관 안티쿠아리움Antiquarium이 초기 갤러리의 모습을 잘 보여주는데요, 웅장한 스케일을 가지고 있고 한번에 전체를 조망할 수 있습니다. 벽에 빈 면이 거의 보이지 않을 정도로 빽빽하게 채워져 있는 형태로 현대

의 미술관과는 사뭇 다른 모습입니다. 근대 이전에는 미술 작품이 건축의 장식물로 파악되었어요. 상황에 따라 소장품들을 공간에 맞게 자르기도 했다고 하니, 지금으로선 상상할 수 없는 일이죠. 이때에도 전시 공간에 대중들이 접근하는 것은 불가능했고, 컬렉터만이 자유롭게 드나들 수 있었다고 합니다.

시간이 좀 더 지나 18세기 중반에 이르러서는 근대 건축으로서의 박물관이 등장합니다. 개인이 소장한 작품들을 일반 대중에게 공개하기 위해 독립된 건물을 짓기 시작한 것이죠. 프랑스 루브르박물관Musée du Louvre도 이 시기에 개관했습니다. 박물관이 사적 소유의 공간에서 공공의 시설로 바뀌면서 비로소 근대적인 의미의 박물관이 등장한 것이죠. 근대적인 박물관이 등장했다고는 하지만 이때까지만 해도 벽에 그림을 빼곡하게 걸었고, 벽의 색으로는 붉은색을 많이 활용했습니다.

요한 조파니, 〈우피치의 트리부나The Tribuna of the Uffizi〉
1772~1778년, 유채, 123.5×155cm, 윈저성 로열컬렉션

근대 이전의 미술 작품은
건축의 장식물로 파악되었어요.

빈 면이 거의 보이지 않을 정도로
빽빽하게 채워져 있는
형태를 볼 수 있습니다.

현대의 미술관과는 사뭇 다른 모습이에요.

'화이트 큐브'가 미술관에 등장한 배경

제2차 세계대전 이후, 세계의 패권이 유럽에서 미국으로 넘어가는 상황적 변화가 일어납니다. 미술계에도 미국을 중심으로 한 새로운 시도들이 등장하면서 전시 방식에도 변화가 나타났습니다. 브라이언 오 도허티는 1976년 「하얀 입방체 내부에서 Inside the White Cube」라는 글을 통해 '화이트 큐브' 개념을 구체화했습니다. 그에 의하면 화이트 큐브는 교회가 지닌 신성함, 법정이 지닌 형식적 의미의 공간, 실험실에서 느껴지는 신비로움이 시각화된 이데올로기적 장소를 뜻합니다. 화이트 큐브는 작품을 돋보이게 하기 위한 중립적 공간인 듯 보이지만, 사실은 예술과 일상의 경계를 구분 짓고 관람 경험을 일정한 방향으로 규정해버리는 강력한 이데올로기로 작동합니다.

미술 작품은 일단 화이트 큐브에 놓이면 '미적인 것'이라는 하나의 목적만을 위해 존재하게 됩니다. 작품이 미적 관조의 대상 그 자체가 되는 것인데요, 이러한 이유 때문에 화이트 큐브에서는 작품에 방해가 되는 모든 것들을 차단해버립니다. 화이트 큐브를 표방하는 미술관에 창문이 없다는 사실을 알고 계셨나요? 여러분이 자주 들르는 미술관이나 갤러리를 한번 떠올려보세요. 전시장 안에서 창문을 본 경우가 거의 없을 거예요. 미술 작품은 그 자체로 평가되어야 하기 때문에 외부 세계와의 접촉을 허용하지 않는 방식인 것이죠.

화이트 큐브는 제2차 세계대전 이후 미국이 강대국으로 급부상하면서 미술계의 주류가 됩니다. 전쟁의 피해로 고통을 겪고 있던 유럽과 달리 미국은 물리적 피해를 입지 않았기 때문에 그간 발전해온 제조업을 바탕으로 경제력이 급상승하게 되는데요, 문화예술은 자본주의 경제와 밀접한 연관을 지닙니다. 국가가 가진 자본의 힘이 클수록 문화산업도 함께 성장하게 되죠. 미국이 오랫동안 영화산업의 중심지였던 이유도 여기에 있습니다. 강대국의 기준이 '표준'이 되는 원리입니다. 물론 이전에도 흰 벽에 작품을 전시하는 방식은 존재했지만, 화이트 큐브는 브라이언 오 도허티에 의해 미국의 모더니즘을 대표하는 전시 공간으로 자리 잡게 됩니다.

전시장 바깥으로 나온 작품들

화이트 큐브는 현재까지도 대표적인 미술 전시 공간으로 사용되고 있긴 합니다. 하지만 예술가들은 화이트 큐브 안에 숨겨진 이데올로기를 비판하기 시작했습니다. 화이트 큐브 이면에는 미국을 중심으로 한 권력과 자본주의의 이데올로기가 내재해 있으니까요. 예술가들은 미술이 사회와 완전히 분리된 채 '미적인 것'이라는 하나의 형식적 목적만을 위해 존재해서는 안 된다고 보았습니다.

화이트 큐브로부터의 탈피를 시도한 예술가들은 전시 공간의 벽을 넘어 미술 작품을 설치하고, 공공장소로 전시의 범위를 확장했습니다. 자신이 임의적으로 구축한 공간에서 작품을 직

접 설치하면서 새로운 맥락을 부여하는 방식이에요. 화이트 큐브의 이데올로기를 비판하면서 등장한 이러한 경향을 '제도 비판 미술'이라고 부릅니다. 화이트 큐브라는 '제도'를 '비판'한 것으로 해석할 수 있어요.

이외에도 개념미술, 플럭서스, 퍼포먼스, 비디오 아트 등을 선보인 예술가들은 정형화된 작품들로 채운 화이트 큐브와는 다르게 전시 공간을 구성했습니다. 플럭서스Fluxus는 '흐르는 시냇물처럼 지속적으로 움직이며 지나간다'라는 뜻으로, 1960~1970년대 미국과 독일을 중심으로 활동했던 전위 예술가들의 그룹을 의미합니다. 이들은 회화나 조각 같은 전통적 예술과는 전혀 다른 예술을 선보였는데, 특히 '지금, 여기'에서 일시적으로 일어나는 작품들이 많았어요. 당연히 화이트 큐브라는 고정된 전시 공간과는 맞지 않았겠죠.

또한 1980년대 이후로는 비엔날레와 같은 국제 미술 전시가 주목을 받으면서 화이트 큐브와는 다른 전시 방식을 선보이게 됩니다. 창고 건물, 대안 공간, 공공장소, 거리, 유적지 등등 도시 전체를 전시 공간으로 활용하면서 지역의 역사와 문화를 작품에 개입시켰습니다. 최근 개최된 '2022 부산비엔날레'에서 부산현대미술관 외에 부산항 제1부두, 영도, 초량 같은 지역

이미래, 〈구멍이 많은 풍경: 영도 바다 피부〉
2022년, 비계, 폐유, 공사 가림막, 1620×2160×1660cm, 직접 촬영

창고 건물, 대안 공간,
공공장소, 거리, 유적지…

장소 특정적 미술은
도시 전체를 전시 공간으로 활용하며
지역의 역사와 문화를
작품에 개입시켰습니다.

을 전시장으로 활용한 것이 그 예입니다. 특히 영도의 송강중공업 폐공장 건물에 설치된 이미래의 〈구멍이 많은 풍경: 영도 바다 피부〉(2022)는 영도라는 지역의 역사를 반영하면서 하나의 거대한 흔적처럼 표현해냈다는 점에서 호평을 받았습니다.

세계 각지의 미술관들도 제도화된 화이트 큐브에서 벗어나려는 시도를 지속하고 있습니다. 프랑스의 퐁피두센터Centre Georges-Pompidou는 미술관과 관람객이 상호작용할 수 있도록 문화예술복합기관으로 탈바꿈했고, 파리의 팔레드도쿄Palais de Tokyo는 2002년 '안티뮤지움anti-museum'을 지향하며 모더니즘 미술관으로부터의 탈피를 꾀했습니다. 화이트 큐브를 연상시키는 흰 벽과 밝은 조명을 철거하고 실내를 로프트식의 미완성 인테리어로 바꾸었는데요, 건축물뿐만 아니라 실제로 모더니즘 미술에서 주목하지 않았던 아시아, 아프리카의 젊은 작가들을 조명하면서 관람객의 참여를 이끌고 관계지향적인 미술을 선보이고 있습니다.

화이트 큐브로 대표되는 근대적 의미의 미술관은 코로나19로 인해 균열이 가속화되고 있습니다. 비대면 문화가 확산되면서 미술관의 새로운 역할에 대한 고민이 필요한 시점에 직면한 것이죠. 예술은 의식주와 같은 필수재必須財는 아니지만 영혼의

양식이자 삶의 빛이잖아요. 사람들이 온·오프라인 공간에서 상호작용하는 일 또한 미술이 될 수 있다고 생각합니다.

포스트 코로나19 시대의 미술관은 수집, 전시, 연구, 보존, 교육 같은 기본적인 기능뿐만 아니라 대중의 참여를 이끄는 방식으로 변모해야 한다고 봐요. 대중이 주체가 되어 문화예술 소양을 기를 수 있도록 다양한 참여형 콘텐츠를 기획하고, 코로나19가 종식된 이후에는 미술관이 공공적 성격을 띤 문화 공간으로 자리매김해야 할 필요가 있다고 생각합니다.

꼭 그 장소에 있어야만 하는 미술

화이트 큐브를 비판하면서 등장한 새로운 미술 경향으로 '장소 특정적 미술Site-Specific Art'이 있습니다. 장소 특정적 미술은 장소의 의미가 곧 작품의 핵심적인 의미를 형성하는 미술을 뜻합니다. 그러니까 꼭 그 장소에 있어야만 하는 예술 작품을 말하는 것이죠. 여러분이 보셨던 미술 작품 중 상당수가 아마 이러한 장소 특정적 미술에 속했을 거예요. 그 이유는 1960년대 등장한 장소 특정적 미술이 동시대 미술에 이르기까지 큰 영향을 미치고 있기 때문입니다.

장소 특정적 미술을 대표하는 작품으로는 로버트 스미슨Robert Smithson의 〈나선형 방파제〉를 꼽을 수 있어요. 작품이 위치한

곳은 미국 유타 주의 그레이트솔트 호수로, 주변 환경은 버려진 장소였다고 합니다. 폐허가 된 도시공간과 산업현장에 관심을 두었던 작가는 이곳의 지층을 탐구해 나선형 소용돌이의 작품을 만들어냈습니다. 자연환경을 캔버스로 활용한 모습이 매우 인상 깊습니다.

로버트 스미슨 외에도 당시의 미술가들은 주변 환경의 맥락에 의해 규정되는 작품들을 선보였습니다. 이들에게 미술을 위한 공간은 화이트 큐브에서처럼 더 이상 텅 빈 벽이 아니고, 관람객이 '지금, 여기'의 시공간을 다중적으로 경험할 수 있는 곳이었습니다. 특정 장소에서 느끼는 감각이 작품 감상의 중요한 요소로 떠오르게 된 것이죠. 이처럼 초기의 장소 특정적 작업들은 작품과 장소가 긴밀한 관계를 맺는다는 데에 초점을 맞추었고, 작업의 완성을 위해서는 관람자가 반드시 존재해야 했습니다.

미술가들이 장소를 '특정적'이라고 명명한 이유는 보이지 않게 작동하고 있는 제도적 관습을 밝히고 전시 공간의 물리적 조건을 폭로하기 위해서였습니다. 예를 들어 한스 하케Hans Haacke는 〈응축 큐브Condensation Cube〉(1963~1965)라는 작품을 통해 갤러리라는 현실공간을 상징적으로 보여주었습니다.

로버트 스미슨은
자연환경을 캔버스로 활용했습니다.

미술관의 하얀 벽을 벗어난
장소 특정적 미술의 사례를 잘 보여줍니다.

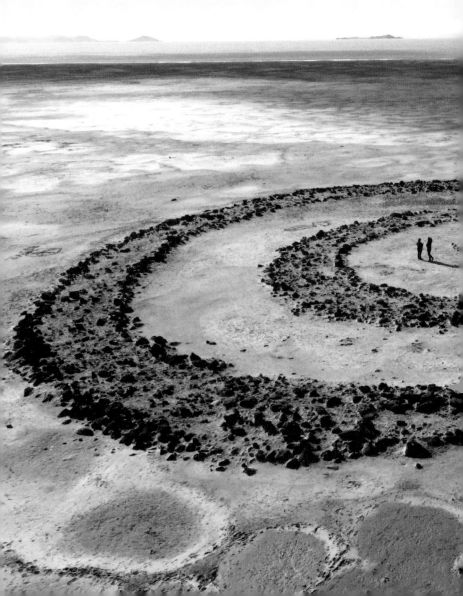

로버트 스미슨, 〈나선형 방파제Spiral Jetty〉
1970년, 흙, 소금 결정, 암석, 물,
457.2×4.6m, 미국 유타주 그레이트솔트레이크, 로버트 스미슨 홈페이지

화이트 큐브를 상징하는 정육면체의 투명 상자에 습기가 차게 만듦으로써 예술 작품을 살아 있는 시스템으로 재정의하고, 이곳이 습기를 머금은 현실공간임을 자각하게 합니다.

멜 보흐너Mel Bochner는 〈측정: 방Measurement: Room〉(1969)이라는 작품에서 미술관의 벽 치수를 측정해 여기서부터 여기까지는 수치가 얼마라는 식으로 벽에 써두기도 했죠. 그는 이 작품을 통해 갤러리의 벽이 작품을 '틀 짓는' 도구가 된다는 사실을 폭로한 것입니다. 이러한 작품을 통해 우리는 미술관이 작품을 어떻게 재단하고 틀 짓는지 다시금 생각하게 됩니다.

'틀 짓는' 도구를 폭로한 또 다른 작품으로는 다니엘 뷔랑Daniel Buren의 〈프레임의 안과 밖〉이 있습니다. 장소 특정적 미술의 대표적인 작가로 거론되는 그는 존 웨버 갤러리 창문과 동일한 크기로 열아홉 개의 줄무늬 천을 제작합니다. 그러고는 갤러리 내부에 아홉 조각, 창문 너머 외부에 아홉 조각, 그리고 내부와 외부를 연결하는 창문에 나머지 한 조각을 걸쳐둡니다. 프레임 안에 설치된 천들은 갤러리라는 제도 안에서 보호받고 있는 반면, 프레임 밖에 설치된 줄무늬 천들은 일상의 삶을 담아냅니다. 외부의 천들은 도시공간의 요소들이나 햇빛, 바람 같은 대기적 요소에 의해 변형되죠.

다니엘 뷔랑은 1960년대 초부터 예술이 사회에 개입하는 방식을 고민해온 작가입니다. 사회 전반적으로 저항 의식이 고조되었던 당시 분위기 속에서 미술의 개념과 제도를 비판하며 활동을 시작했습니다. 그는 자신의 모든 작업을 '인 시튜In-situ'로 명명합니다. '인 시튜'는 본래 고고학 분야에서 사용하는 용어로, 발굴된 유물을 과거 유적지에서처럼 원형 그대로 보여주는 방식을 뜻합니다. '본래의 자리에' 또는 '원래의 자리에'라는 뜻으로 풀이할 수 있습니다. 그는 이 용어를 가져와 자신의 작품이 설치되는 공간 자체를 작품으로 수용한다는 의미로 사용합니다. 그가 원한 것은 작품 자체만 보는 게 아니라 작품을 접하는 장소를 새롭게 인식하게 만드는 것이었습니다.

다니엘 뷔랑은 주변 환경을 읽는 시각적 도구로 '줄무늬'를 사용합니다. 폭 8.7센티미터의 세로로 된 단색 줄무늬 패턴을 지속적으로 사용해왔어요. '줄무늬 왕stripe king'이라는 호칭을 가지고 있기도 한 그는 이러한 패턴을 종이나 천에 인쇄한 작품을 길거리, 지하철 광고판, 벤치, 돛단배 등 흔히 예술 작품이 놓일 만한 장소로 생각되지 않는 곳에 전시했습니다. 이러한 배치 행위는 일상적인 공간에서 예술의 자리를 찾는 것으로, 화이트 큐브 같은 기존의 제도권 미술 공간에 저항하는 의미로 읽힙니다. 줄무늬를 통해 작품이 놓인 장소 주변에 있는 요

소들을 개입시킴으로써 화면을 둘러싸고 있는 환경에 집중하게 만드는 것이죠. 관람객들은 자신만의 새로운 방식으로 주변을 해석하게 됩니다. 이러한 태도는 우리가 미술관이라는 제도에 지배되는 것을 거부하도록 만드는 목적이 있습니다. 한마디로 저항의 태도라고 볼 수 있죠.

다니엘 뷔랑의 작품은 제도에 대한 비판적인 글이나 이미지를 직접적으로 제시하지 않으면서도 제도비판적인 효과를 지닌다는 점이 높이 평가됩니다. 포스트모더니즘 사상가인 장 프랑수아 리오타르Jean-François Lyotard는 그의 작품이 단순하게 줄무늬만 제시되었을 뿐인데 관람자로 하여금 장소나 맥락에 따라 작업의 의미를 다양하게 수용할 수 있게 함으로써 작품의 효과가 다채롭게 구성되어 있다고 평가한 바 있습니다.

그렇다면 미술 제도 밖으로 나간다는 것은 어떤 의미일까요? 우리는 미술관의 하얗고 깨끗한 벽에 미술 작품이 걸리는 것을 상식적이라고 생각합니다. 하지만 다니엘 뷔랑은 우리가 상식이라고 생각하는 지점을 넘어 그동안 미술 작품이 접근하지 않았던 새로운 공간으로 예술을 확장합니다. 즉 일상의 공간으로 예술을 끌어들여 누구에게나 허용되는 공간으로 나아가는 것입니다.

다니엘 뷔랑이 원한 것은
작품을 접하는 장소를
새롭게 인식하게 하는 것이었습니다.

그는 열아홉 개의
줄무늬 천을 제작합니다.
갤러리 내부에 아홉 조각, 외부에 아홉 조각,
내부와 외부를 연결하는 창문에
나머지 한 조각을 걸쳐둡니다.

다니엘 뷔랑, 〈프레임의 안과 밖Within and Beyond the Frame〉
1973년, '인 시튜' 작업, 뉴욕 존 웨버 갤러리

의미를 넓혀가는 장소 특정적 미술

처음 장소 특정적 미술이라는 말이 등장했을 때는 지리적 토대인 '장소'를 기반으로 하는 미술만을 가리켰다면, 최근에는 사회적인 문제를 다루거나 공공미술의 범주에 속하는 활동들도 장소 특정적 미술로 불리고 있습니다. 실제로 장소는 정치·사회·경제적으로 의미를 지니는 경우가 많아요. 그렇기에 장소 특정적 미술은 시간이 지남에 따라 보다 넓은 범주의 의미를 포괄하게 되었습니다.

1973년 미얼 래더맨 유켈리스Mierle Laderman Ukeles가 수행한 '메인터넌스 아트Maintenance Art'라는 퍼포먼스도 장소 특정적 미술로 분류할 수 있습니다. 이 퍼포먼스는 작가가 미술관 입

구에서 계단과 그 주변을 청소하고, 이어 그다음 네 시간 동안 전시장 안의 바닥을 문질러 닦는 작업입니다.

『장소 특정적 미술』의 저자 권미원은 이러한 퍼포먼스가 여성의 가사 노동을 은유하면서 쓸고 닦고 정돈하는 일을 미학적 차원으로 격상시켰다고 언급합니다. 그는 미술관이 티끌 없이 완벽한 흰 공간을 보여주기 위해 청소라는 노동에 구조적으로 의지하면서도 이를 숨기고 평가절하해왔다는 사실이 미얼 래더맨 유켈리스의 작품을 통해 폭로되었다는 것입니다. 앞서 살펴본 여러 작업들이 실제로 존재하는 물리적 장소를 기반으로 이루어졌다면, 미얼 레더맨 유켈리스의 작업은 사회적인 이슈를 다루는 담론의 장소로 기능하고 있습니다.

제가 장소 특정적 미술을 키워드로 꼽은 이유도 동시대 미술에 나타난 많은 작업들이 장소의 확장된 의미를 다루고 있기 때문입니다. 혹시 2022년 덕수궁 정원에 전시된 장 미셸 오토니엘Jean-Michel Othoniel의 유리구슬 작품을 보셨나요? 그가 작품의 소재로 선택한 '목걸이'는 상처를 간직하는 오브제이자 기억을 위한 조각품으로 기능합니다. 목걸이는 에이즈AIDS로 세상을 떠난 쿠바 출신의 미국 작가 펠릭스 곤잘레스 토레스 Felix Gonzalez-Torres를 애도하면서 도입한 오브제입니다. 1997년

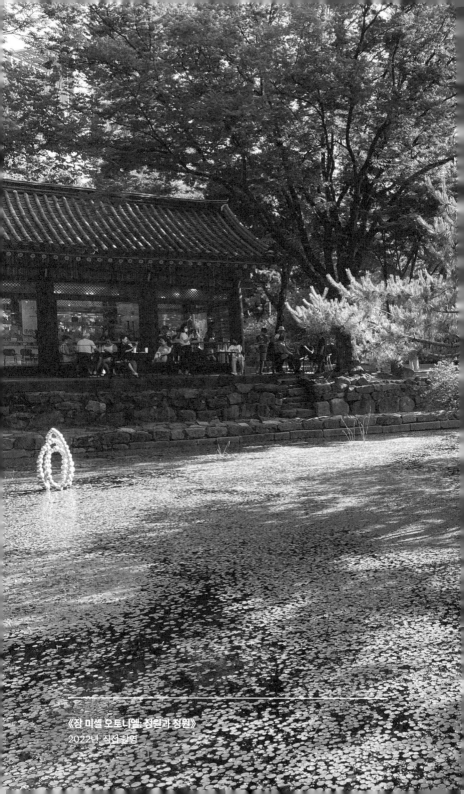

《장 미셸 오토니엘: 정원과 정원》
2022년 직접 촬영

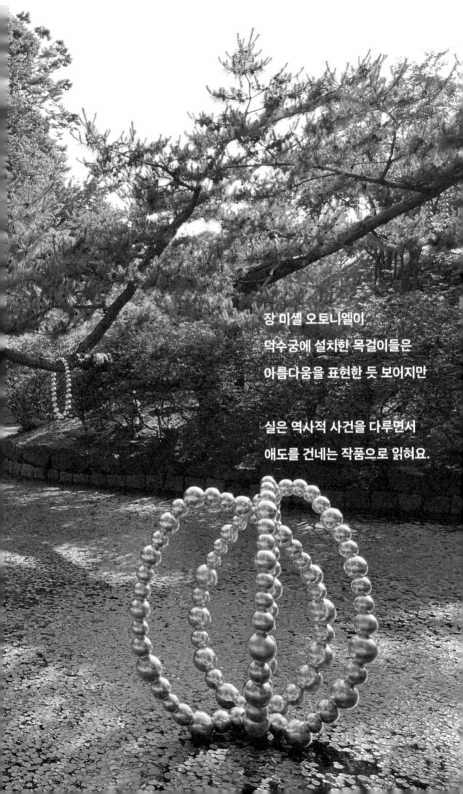

장 미셸 오토니엘이
덕수궁에 설치한 목걸이들은
아름다움을 표현한 듯 보어지만

실은 역사적 사건을 다루면서
애도를 건네는 작품으로 읽혀요.

의 〈상처 목걸이The Scar Necklace〉라는 작품에서는 착용할 수 있을 정도의 크기인 붉은색 비즈로 전시되었으나 이후 작품에서는 크기가 점점 커져 건축물의 일부처럼 구조물의 형태로 나타났습니다.

나무에 목걸이를 거는 작업은 장 미셸 오토니엘이 2003년 미국 뉴올리언스에 머물 당시 고안해낸 것으로, 외형적으로는 아름다움을 담고 있지만 작품 이면에는 뉴올리언스 폭동 기간 동안 일어난 흑인 학살 등의 끔찍한 역사적 사건이 담겨 있습니다. 그는 나무에 색깔별로 걸려 있는 많은 목걸이가 사람의 몸을 은유적으로 나타낸 거라고 설명한 적이 있습니다.

미술관 주변 나무와 덕수궁 정원에 설치된 목걸이들은 아름다움을 표현한 듯 보이지만 역사적 사건을 다루면서 애도를 건네는 작품으로 읽힙니다. 장 미셸 오토니엘은 '부재하는 신체'와 '죽음'을 은유하는 목걸이를 통해 희생된 이들을 애도하며 그들을 영원히 기억하게 합니다.

2021년 열린 제13회 광주비엔날레가 옛 국군광주병원을 전시 장소 중 한 곳으로 택한 것도 장소 특정적 미술의 실천 사례로 볼 수 있습니다. 국군광주병원은 1980년 5·18민주화운동 당

시 고문과 폭행으로 다친 시민들이 치료를 받던 곳입니다. 폐허처럼 방치되었던 이 공간에 문선희의 〈묻고, 묻지 못한 이야기-목소리〉 같은 작품이 설치된 모습을 보니 치유와 회복의 메시지가 피부로 전해집니다.

앞으로 여러분이 전시장에서 보게 될 많은 미술 작품들 중에도 장소 특정성을 띠고 있는 작품들이 많으리라 생각합니다. 여기서 장소는 물리적 공간뿐만 아니라 공간을 통과해 사회적 담론으로 이르는 경로일 것입니다. 이제 장소 특정적 작품들은 실제 장소에 물리적으로 귀속되지 않고 개념적·담론적으로 확장되는 모습을 띱니다. 앞으로 동시대 미술의 영역에서 다양하게 활용되며 확장되는 장소 특정적 미술을 경험해보세요.

다음 장에서는 주제를 조금 바꿔 환경에 대한 문제의식을 표현한 작품들을 살펴보려 합니다. 인류세와 환경 문제에 관심이 있는 분들은 다음 장도 기대해주세요. 생태미술, 에코아트, 환경미술, 지속가능한 예술, 자연미술 등의 이름으로 생태학과 예술 분야의 접점이 형성되는 모습을 살펴볼 수 있습니다.

KEYWORD

07

인류세

ANTHROPOCENE

예술이 전하는 환경과 생태의 메시지

이제는 미술이 환경문제에 목소리를 내야 할 때

미술, 환경과 생태를 묻다

현대미술을 이해하기 위해서는 개별 작가나 작품을 해석하는 것도 물론 필요하지만, 사회 흐름을 관통하는 담론을 파악하는 것이 더 중요합니다. 담론은 많은 사람이 공통적으로 지지하고 있는 의미나 생각, 가치관 정도로 정의할 수 있습니다. 현대미술 전반에 걸쳐 나타나고 있는 커다란 담론을 정리해두면 누군가의 설명 없이도 개별 작품들을 이해하기가 한결 수월해질 것입니다.

이번 장에서는 현대미술에서 주요하게 다뤄지고 있는 담론으로 '인류세Anthropocene'에 대해 알아보려 합니다. 요즘은 기후위기와 환경문제가 심각한 사회문제로 부각되다 보니 인류세

라는 용어가 낯설지 않습니다. 인류세는 인류에 의해 지구가 급격하게 변하고 있다는 문제의식을 바탕으로 지금 인류가 살고 있는 시기를 하나의 시대로 명명한 용어입니다.

인류세 논의는 과학 분야를 중심으로 제기되고 있지만 예술 분야에서도 인류세 개념을 중심으로 환경에 대한 문제의식을 표현한 작품들이 많이 등장하고 있습니다. 예술이 인류의 생존에 무용하다는 입장도 존재하지만 환경문제의 중요성에 대해 환기시키고 사람들의 변화를 이끌어내는 것은 예술의 사회적 역할에 속하기 때문입니다. 작가들 또한 환경과 생태를 작업의 주제로 가져오면서 인류세와의 접점을 형성하고 있는 중입니다.

랜덤 인터내셔널, 〈레인 룸Rain Room〉, 2012년

인류세라는 키워드를 전면에 드러낸 작품으로는 랜덤 인터내셔널Random International의 〈레인 룸〉을 들 수 있습니다. 랜덤 인터내셔널은 이 작품을 통해 '인간이 기술을 통해 자연을 통제

할 수 있는가'를 질문하며 인류세 시대에 우리가 처한 곤경을 상기시킵니다.

〈레인 룸〉은 제목에서도 알 수 있듯이 비가 내리는 공간을 인공적으로 구현한 작품입니다. 관람객이 〈레인 룸〉 안으로 들어서면 비가 내리고 있는 장면과 마주하게 됩니다. 한국은 비가 자주 내리는 편이지만 이 작품이 설치되었던 아랍에미리트 UAE의 경우는 강수량이 크게 부족한 곳입니다. 작가는 이 작품에서 인공적으로 비를 만들어냄으로써 자연을 통제하려는 인간의 욕망을 보여줍니다.

물론 자연을 통제하려는 시도가 매번 성공하는 것은 아닙니다. 작가는 우리의 생존을 위해 자연을 조종하려는 기술적 시도가 인간에게 더 큰 해를 입힐 수 있다는 메시지를 전달합니다.

우리는 '자연스럽다'는 말을 순리에 맞고 당연하다는 뜻으로 사용하지만, 현실에서는 자연에 사람의 힘을 더해 인위적으로 조종하려는 경향이 있습니다. 인공 강우 기술은 자연을 조종하려는 대표적인 시도입니다. 〈레인 룸〉은 이러한 시도가 부작용을 낳고 결국 인간에게도 해를 입힌다는 메시지를 담고 있

습니다. 더불어 인류세 시대에 인간이 어떤 책임 의식을 가져야 할지, 자연과 인간이 어떤 관계를 유지해야 할지 우리에게 질문을 던집니다.

'인류세'가 정확히 뭘까

다시 인류세에 대한 설명으로 돌아가볼게요. 인류세는 지질학적 시대 구분을 뜻합니다. 지질시대는 지구가 탄생한 선캄브리아대부터 시작해 육상 식물이 출현한 고생대, 공룡이 살던 중생대, 포유류가 등장한 신생대로 구분됩니다. 우리는 신생대 중에서도 제4기 홀로세Holocene에 살고 있습니다. 그렇다면 인류세는 어디쯤일까요? 바로 지금이에요. 아직 공인되지는 않았지만 홀로세가 끝나고 이미 인류세에 접어들었다는 주장이 힘을 얻고 있습니다.

물론 우리가 어느 지질시대에 속해 있는지 아는 게 그리 중요하지 않다고 생각할 수 있습니다. 하지만 우리가 인류세에 주

목하는 이유는 인류세가 곧 환경문제를 뜻하기 때문입니다. 인간으로 인해 지구환경이 파괴되기 시작한 시점이 바로 인류세의 출발이에요. 인류세라는 용어를 처음 제기한 파울 크뤼천Paul Crutzen은 인류세의 시작을 '산업혁명'으로 봅니다. 제임스 와트가 증기기관을 발명한 1784년에 지구의 순환에 큰 변화가 생겼기 때문이에요. 실제로 그때부터 지구가 파괴되기 시작해 지금에 이른 것은 부인할 수 없는 사실입니다.

물론 인류세라는 용어에 공감하지 않는 과학자들도 여전히 존재하긴 합니다. 인간이 지구에 미친 영향을 측정해 시대를 구분 짓기에는 너무 짧은 시간이라는 게 그 이유입니다. 하지만 인류가 지구환경에 미친 영향은 실로 어마어마합니다. 우리는 지구의 45억 년 역사에서 한번도 경험하지 못한 것들을 불과 몇십 년 만에 바꿔놓았습니다. 지금부터 노력한다 한들 예전의 지구로 되돌아갈 수 없다는 사실은 명백하죠. 인류세는 지구가 되돌릴 수 없는 어떤 경계를 넘었다는 의미를 내포합니다.

플라스틱, 문제의식이 곧 미술의 소재

인류세에서 빠지지 않고 언급되는 소재는 바로 '플라스틱'입니다. 플라스틱은 자본주의 소비문화에서 빠질 수 없는 필수품이죠. 플라스틱은 무엇보다 싸고, 가볍고, 쉽게 모양을 만들 수 있어서 널리 이용됩니다. 하지만 인류 최고의 발명품처럼 여겨지는 이 플라스틱이 바로 인류세를 만들어낸 주범입니다.

플라스틱은 자연 분해가 어려워 짧게는 450년, 길게는 영원히 사라지지 않습니다. 우리가 공룡의 화석으로 그 시대를 추측하듯이 인류가 멸종한 이후에는 플라스틱 화석이 인류를 대변할 거라고도 합니다. 플라스틱 입자는 지구에 그대로 쌓여 지질학적으로 관찰이 가능한 지층을 만들기 때문입니다.

코에 일회용 빨대가 꽂힌 채 해안가로 떠밀려온 바다거북의 사진을 본 적이 있나요? 플라스틱 사용을 줄이려는 노력이 없는 것은 아니지만 플라스틱은 재활용이 가능하다고 인식하는 경우가 많아 여전히 사용량이 줄지 않고 있습니다. 플라스틱은 단 9퍼센트만 재활용되고, 12퍼센트가량은 소각된다고 합니다. 그리고 나머지 80퍼센트는 땅에 매립되거나 바다로 갑니다. 인간이 버린 플라스틱은 미세 플라스틱으로 분해되어 바다를 떠다니는데요, 이것을 해양 생물들이 먹게 되어 결국 먹이사슬 최상위 포식자인 인간에게 돌아옵니다.

플라스틱 사용에 대한 문제의식을 가지고 작업을 전개하고 있는 작가로는 터키 태생의 피나 욜다스Pinar Yoldas가 있습니다. 그는 작가와 건축가, 디자이너로도 활동하고 있는데요, 자신을 유기적 생물화학 연구자로 규정하기도 합니다. 그 이유는 그가 2013~2014년에 생태계 연구 프로젝트에 참여하며 인류세 담론 속 과학과 예술에 대한 가설을 실험했기 때문입니다. 그는 연구를 바탕으로 진화에 관한 새로운 질문을 던지며 프로젝트에 착수했습니다.

피나 욜다스의 프로젝트는 태평양 해역에 위치한 플라스틱 폐기물 지역에서 시작되었습니다. 이 지역은 쓰레기 섬이라고도

불렸는데요, 바람과 해류의 영향 때문에 플라스틱을 비롯한 온갖 쓰레기가 모이는 곳이었기 때문입니다. 피나 욜다스는 플라스틱이 생명체들의 둥지가 되어 산란을 위한 장소를 제공할 수 있다고 보고, 실험 끝에 플라스틱 폐기물에 의해 생겨난 생명체를 만들어냅니다.

피나 욜다스, 〈과잉의 생태계An Ecosystem of Excess〉, 2014년

〈과잉의 생태계〉라고 이름 붙인 이 작업에서 피나 욜다스는 태평양 풍선 거북, 플라스틱스페어 곤충, 변색된 알과 같이 인위적인 생명체를 보여주면서 인간중심주의적 사고에 대해 문제의식을 갖도록 유도합니다. 자본주의가 고도화되면서 무한 소비주의 시대가 도래했고, 무분별한 소비와 함께 엄청난 양의 플라스틱이 버려지고 있습니다. 욜다스는 인간의 무한한 욕망 속에서 진화한 생물체를 인위적으로 만들어 보여줌으로써 우리로 하여금 불편한 진실을 마주하게 합니다.

자연과의 공생을 꿈꾸는 미술

질베르토 에스파자Gilberto Esparza도 도시 속에서 기술과 환경의 관계에 주목하면서 인류세 시대에 우리가 취할 수 있는 대안을 제시합니다. 그는 2007년 〈도시 기생충Parasitos Urbanos〉이라는 작품에서 다양한 폐기물을 혼합해 만든 로봇이 환경과 상호작용하며 움직이는 모습을 보여주었습니다.

이 로봇들은 도시에서 흔히 볼 수 있는 전신주 위의 전선이나 도심 속 쓰레기 더미에서 서식하는데요, 로봇의 형태는 다르지만 인간이 만들어낸 부산물들을 먹고 살아간다는 점은 동일합니다. 전신주에 흐르는 에너지를 섭취하거나, 조명 옆에 살면서 빛을 에너지로 사용하는 식입니다. 인간이 버린 것들을

다시 에너지원으로 사용하며 환경과 상호작용하는 작은 로봇의 모습을 보고 있으면, '공생'이라는 단어가 머릿속에 떠오릅니다.

질베르토 에스파자, 〈유목하는 식물Nomadic Plants〉, 2008~2014년

질베르토 에스파자는 또 다른 작업 〈유목하는 식물〉에서도 강의 오염 문제를 다루며 '공생'을 강조합니다. 그는 '유목하는 식물'이라는 이름의 로봇을 만들었는데요, 이 로봇은 영양분이 필요하면 스스로 오염된 강으로 이동해 물을 섭취하도록 고안되었습니다. 오염된 물에 함유된 원소를 분해해 뇌 회로에 에너지를 공급합니다. 오염된 환경 속에서 생존을 위해 살아가는 로봇의 모습은 우리의 자화상이기도 해요. 스스로 환경을 파괴하기도 하지만 그 환경 안에서 생존을 위해 고군분투하는 인간의 모습은 우리에게 깊은 비판적 성찰을 요구합니다.

한편 김주리의 거대한 설치작품인 〈모습〉은 자연과의 공생이라는 주제를 담고 있습니다. 전시장의 바닥부터 천장까지 거

김주리는 부드럽고
유연한 땅에서 영감을 받아
액체와 고체 혹은 물과 땅의
중간 상태를 만들어냈습니다.

작품은
인간이 자연의 한순간이자
순환의 일부로 관계하는 경험을
이야기합니다.

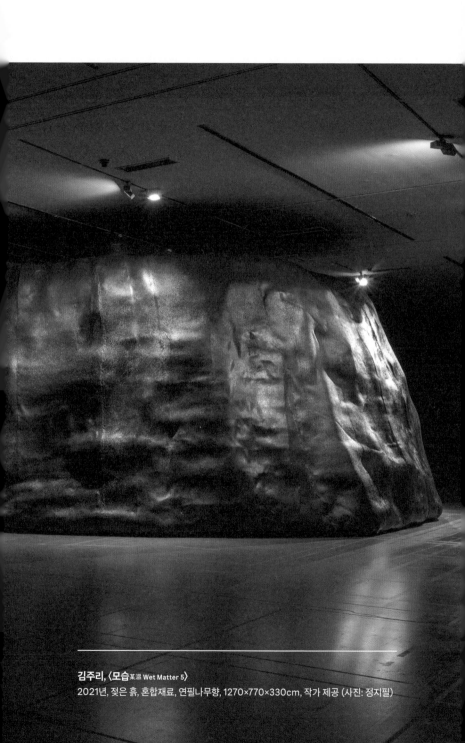

김주리, 〈모습某濕 Wet Matter 5〉
2021년, 젖은 흙, 혼합재료, 연필나무향, 1270×770×330cm, 작가 제공 (사진: 정지필)

대한 흙덩어리가 놓여 있는데요, 가까이 가보면 이 흙덩어리는 젖어 있는 상태의 모호한 형상을 취한 채 공간을 점유하고 있습니다. 이 거대한 젖은 흙덩어리는 나무와 흙의 냄새를 머금고 있어서 주변을 서성이는 관람객을 작품의 시공간으로 끌어들입니다.

이 작품은 작가가 중국 단둥 지역 압록강 하구의 습지를 답사한 경험에서 출발합니다. 인간은 국경과 같은 여러 경계와 구분을 만들어가지만 강바닥의 흙은 끊임없이 경계를 허물고 연결 지으며 생태적 가치를 품습니다. 작가는 이 지역의 부드럽고 유연한 땅에서 영감을 받아 액체와 고체 혹은 물과 땅의 중간 상태인 〈모습〉을 만들어냅니다. 이로써 인간이 자연의 한순간이자 순환의 일부로서 관계하는 경험을 이야기합니다.

김주리의 작품이 놓여 있던 국립현대미술관 과천관의 전시장도 눈길을 끌었습니다. 《대지의 시간》이라는 전시였는데요, 주제에 맞게 전시장 가벽을 없애고 영구적으로 재사용이 가능한 물품으로 전시장을 구획하며 환경보호 메시지를 다시 한번 강조했습니다. 큐레이터가 전시를 기획할 때는 작품 배치에 따라 가벽을 세우는 것이 일반적입니다. 이러한 가벽은 철거에 이르는 과정에서 필연적으로 쓰레기를 배출합니다. 자연을 주

제로 전시를 기획하는 것이 의도와 달리 생태 보호에 반하는 결과를 가져오는 것이죠.

하지만 이 전시에서 은빛의 커다란 구체球體는 공간을 구획하고, 전시 중에는 스스로 공기량을 줄여나가며, 전시 종료 후에는 작은 상자 안에 담아 보관이 가능하도록 기획되었습니다. 필요하면 다른 전시에서 다시 부풀려 '재사용'할 수 있다는 점에서 기존의 '재활용' 방식보다 한 단계 나아간 것이죠. 사실 생태학적 가치를 미술 전시에 담아내는 것은 쉽지 않은데요, 환경에 대한 문제의식을 기반으로 아이디어를 제시한 점이 매우 돋보였습니다.

이제는 인간중심주의에서 벗어나자

인류세를 전면으로 다루고 있는 작품들을 통해 환경문제가 심각하다고 인지하는 것은 물론 중요하고 또 필요합니다. 하지만 그보다 선행되어야 할 것은 인간중심주의적인 사고에서 벗어나는 것이죠. 근대사회로 넘어오면서 '인본주의'로 대표되는 인간중심적인 사고가 확립되었는데요, 이러한 사고는 무엇보다 '인간'이 '중심'이기 때문에 인간 이외의 것을 배제할 근거가 됩니다.

하지만 점차 근대적인 이분법적 자세로는 세상을 정확하게 볼 수 없다는 논의가 확산되고 있습니다. 인간과 환경을 구분해 환경을 단지 보호해야 할 대상으로 바라보는 것이 아니라,

이제는 인간과 환경이 동등한 입장에서 공생해야 한다는 것입니다.

인류세 화두는 인간과 지구의 관계를 새롭게 성찰하도록 만듭니다. 이러한 성찰을 기반으로 환경문제를 인식하고 해결할 수 있는 가능성을 제시하죠. 인간의 행동에 의해 생태계가 좌우되는 시대인 인류세는 앞으로 인간이 자연과의 관계 속에서 어떤 조치를 취해야 하는지 제시하는 담론을 만들어가고 있습니다. 이분법적인 구분을 넘어 이 모든 것을 하나의 환경으로 인지하고 새롭게 바뀐 환경 속에서 개체 사이의 상호작용에 대해 생각하게 합니다.

이번 장에서 인간과 자연의 관계를 다루었다면 다음 장에서는 범위를 좀 더 확장해 자연을 포함한 '비인간' 전반에 대해 이야기해보겠습니다. 앞으로 우리가 살아갈 세상에서는 비인간 존재자들이 점차 중요해지는데요, 인간은 비인간으로부터 독립된 존재가 아니라 그저 일부를 구성하는 존재라는 것입니다. 인간과 비인간 존재가 어우러지는 환경 속에서 살아가는 새로운 인간 존재를 '포스트휴먼'으로 상정하고 인간, 자연, 기술이 어떻게 동등한 행위자로 기능하는지, 현대의 미술가들은 어떻게 포스트휴먼의 미래를 형상화하는지 살펴보겠습니다.

KEYWORD

08

포스트휴먼

POSTHUMAN

기술의 시대에 인간은 이제 무엇이 될까

인간중심주의를 벗어나야 공존할 수 있다

미술이 바라본 인간 존재

수십 년 전 SF영화에나 등장하던 장면이 지금은 현실이 된 경우는 아주 많습니다. 이처럼 영화는 때때로 미래에 대한 통찰력을 보여주곤 합니다. 그런데 미술 작품 중에서도 미래를 예견하는 경우가 꽤 있습니다.

인류의 미래를 예측한다는 점에서 이러한 시각예술 작품의 경향을 '포스트휴먼'이라는 키워드로 묶어보면 어떨까 합니다. 포스트휴먼은 '인간 이후의 인간'을 뜻하는 말로, 좁은 의미로는 신체적으로 진화된 인간을 뜻합니다. 『슈퍼인텔리전스』의 저자 닉 보스트롬Nick Bostrom은 포스트휴먼을 수명이나 인지, 감정 같은 인간의 중심 능력 중 최소 하나 이상의 부문에서 인

간의 한계를 엄청나게 넘어선 존재라고 정의합니다. 영화 〈로
보캅〉이나 〈아이언맨〉에서 그려지는 철인의 모습을 떠올리면
상상이 쉬울 듯합니다.

하지만 포스트휴먼은 단지 의학적·기술공학적으로 진화한 인
간만을 의미하지는 않습니다. 인간과 비인간 존재가 함께 어우
러지는 환경 속에서 살아가는 새로운 인간 존재, 그리고 '인간
이란 무엇인가'에 대한 존재론적 물음을 던지며 삶에 새로운
의미를 부여하려는 시도 등을 통칭하는 용어입니다. 우리는
스스로를 '도구를 만들어 쓰는 존재'라는 의미의 호모 파베르
Homo Faber로 명명합니다. 호모 파베르는 자연이나 사회 등 외
부 세계에 대한 영향력을 확대하려는 목적으로 끊임없이 새로
운 도구를 만들어 사용해왔고, 기술을 하나의 '힘'으로 인식합
니다. 이러한 인식 체계 아래에서는 기술을 인간을 위한 수단
으로만 파악합니다.

하지만 현대 사회의 기술은 더 이상 인간의 통제 아래에만 머
무르지 않습니다. 기술은 인간과 접속해 자신의 행위능력을
향상시키고, 마찬가지로 인간도 기술을 통해 자신의 생물학적
조건들을 변형해나갑니다. 기술 발전으로 인해 인간이 존재하
는 방식이 과거와 크게 달라진 것입니다. 인공지능만 해도 그

렇습니다. 이제 인공지능은 단지 인간을 '위해' 존재하는 것이 아니라, 인간과 '함께' 살아갑니다. 이제 우리는 인간중심주의를 거부하며 새로운 전환을 시도할 때가 되었습니다.

라파엘 로자노 헤머, 〈태양 방정식Solar Equation〉, 2010년

라파엘 로자노 헤머Rafael Lozano-Hemmer의 인공 태양 작품인 〈태양 방정식〉은 기술에 대해 새롭게 인식하게 하는 작품이라고 볼 수 있습니다. 실제 태양의 1억 분의 1 크기로 제작된 이 작품은 헬륨을 가득 채운 풍선 형태입니다. 풍선은 흰색의 빈 스크린인데, 이 위에 다섯 대의 프로젝터를 이용해 영상을 송출합니다. 미국항공우주국NASA 태양 관측 위성이 촬영한 이 영상은 플레어, 흑점 같이 실제 태양의 표면에 나타나는 현상들을 '실시간'으로 제공합니다. 소리 역시 미리 녹음된 음원을 사용하는 게 아니라 태양 가까이에서 나는 소리를 실시간으로 덧입힌 형태입니다. 라파엘 로자노 헤머는 설치된 인공 태양이 바람에 흔들릴 것을 대비해 풍선이 움직이더라도 영상이 제대로 송출되도록 했습니다.

이 작품에서 중요한 점은 관람객이 스마트폰 애플리케이션을 통해 작가가 송출하는 실시간 영상에 직접 개입할 수 있다는 것입니다. 작품 근처에서 애플리케이션을 작동시키면 '디스플레이 위에 손가락을 터치해 풍선에 새로운 패턴을 만들어보세요'라는 메시지가 뜨고, 색의 밝기와 패턴을 선택해 손으로 모양을 그리면 작품에 반영되는 식입니다. 관람객이 패턴을 그리면 송출되는 태양 이미지가 변형되기 때문에 태양 이미지를 새롭게 만들어가는 재미가 있습니다.

'작가와 관객'이라는 인간 행위자와 '기술'이라는 비인간 행위자가 서로 개입하는 형태로 작품이 구성됩니다. 작가가 감독하고, 과학기술이 주연을 맡고, 관람객이 완성하는 모양새랄까요. 처음에는 어색한 동거로 시작되지만 점차 연쇄적으로 네트워크를 구성하면서 새로운 모습으로 거듭납니다.

미래에는 이처럼 기술이라는 비인간 존재를 어떻게 바라볼 것인지가 문제로 남습니다. 우리는 흔히 기술을 인간이 개발해낸 산물로 바라보지만 사실 기술은 인간과 관계를 맺으며 상호작용합니다. 인간이 수단과 도구로 삼고자 했던 기술이 사실상 주체성과 개체성을 가지고 있는 것입니다. 좀 섬뜩하게 느껴지나요? 하지만 인간과 기술은 이제 떼려야 뗄 수 없는 관계

가 되어 있습니다. 기술에 대한 막연한 공포심이나 인간이 기술보다 우위에 있다는 주장은 이제 설 자리를 잃어가고 있는 것이죠.

최근 인문학과 자연과학 분야에서 동시에 큰 주목을 받은 브뤼노 라투르Bruno Latour라는 철학자가 있습니다. 그는 '행위자-연결망 이론Actor-Network Theory'을 통해 인간과 비인간 모두를 '행위자'로 지칭하며 주체성을 부여합니다. 간단히 말해 인간과 비인간 행위자를 모두 대칭적으로 다루어야 한다는 주장입니다.

'행위자-연결망'의 핵심은 비인간 존재에 주목한다는 점입니다. 비인간은 말 그대로 인간이 아닌 존재 모두를 뜻합니다. 기술이 될 수도 있고, 동식물이나 자연이 될 수도 있죠. 우리는 지금까지 인간중심주의를 바탕으로 문명을 발전시켜왔지만 이러한 과정에서 자연은 파괴되고 기술 공포는 팽배해졌습니다. 이제 인간은 반드시 비인간과 동맹을 맺어야 한다는 게 브뤼노 라투르의 주장입니다.

브뤼노 라투르의 주장처럼 인간과 비인간이 조화롭게 융합된 모습을 포스트휴먼으로 확장해볼 수 있습니다. 포스트휴먼은

좁게는 '인간human', '이후post'를 의미하는 단어이지만 인간과 비인간의 이분법을 탈피하고 인간중심주의에서 벗어나려는 움직임을 포괄한 개념으로 해석할 수 있습니다.

물론 포스트휴먼은 트랜스휴먼과는 구분해서 이해할 필요가 있습니다. 트랜스휴먼은 인간 신체 능력의 향상을 의미하는 것으로, 신체의 한계와 조건을 넘어서기 위한 목적을 지닙니다. 기술을 통해 인간 초월을 이야기하는 것이죠. 인간이 스스로의 한계를 극복하기 위해 기계를 받아들이는 것인데요, 이 또한 인간중심주의적인 사유로 볼 수 있습니다.

반면 포스트휴먼은 인간과 비인간을 해체하려는 시도에서 나온 개념입니다. 트랜스휴먼이 인간 종種을 강화한 것에 지나지 않는 반면, 포스트휴먼은 기술을 통해 인간의 존재를 확장하는 것을 넘어 인간 종의 변형을 말합니다. 기술로 인해 인간 종 자체가 변화되는 양상을 받아들이는 태도입니다. 많은 현대 미술가들이 포스트휴먼을 주제로 작업을 하는 이유는 이를 통해 인간 존재에 재접근하기 위해서라고 생각합니다.

기계가 살아 있다면 인간은 이제 무엇일까

'MMCA 현대차 시리즈 2022'에 선정된 조각가 최우람은 오늘날 과학기술의 발달로 인한 근본적인 변화와 포스트휴먼의 조건을 마주하게 합니다. 작가는 2000년대 초반부터 '기계 생명체' 연작을 만들어오고 있는데요, 기계로 구성된 움직이는 생명체가 당신 주변에 실제로 존재한다는 콘셉트입니다.

작가는 기계 생명체들이 실제로 발견되었다는 의미에서 학명scientific name을 붙이고, 여기에 각 생명체마다 스토리를 입히기도 합니다. 가령 〈울티마 머드폭스Ultima Mudfox〉(2002)의 학명은 '안모로프랄 델피누스 델피스 우람Anmoropral Delphinus Delphis Uram'이고, 지하철 공사 중 최초로 발견된 미지의 생명

체로 설정되어 있습니다. 나노머신들이 실험실에서 탈출해 도심의 지하철 공사장에서 전기를 흡수하며 에너지를 충전한다는 서사를 가지고 있죠. 이러한 이야기는 금속 조각을 단지 기계가 아니라 실제 생명체로 착각하게 만드는 장치가 됩니다.

최우람은 기계를 소재로 작업한 초기에는 기계가 사람을 지배하는 세상이 올지도 모른다는 두려움을 표현했던 것 같습니다. 하지만 점차 작품을 발전시켜나가면서 인간과 기계를 이분법적으로 가르는 시각에서 벗어나 다양한 비인간 존재들과의 만남을 시도합니다.

최우람의 〈쿠스토스 카붐〉은 거대한 몸체의 기계 생명체가 숨을 쉬고 있는 듯한 모습입니다. 빙원에 사는 웨델 해표Weddell Seals를 표현한 이 작품은 몸통에서 뻗어 나온 개체들이 각각 움직이며 상호작용합니다. 작품은 크게 머리와 몸통, 꼬리로 구성되고, 머리 부분은 고생물의 뼈처럼 보입니다. 작품을 계속 관찰하다 보면 기계 부품이 맞물려 만들어내는 들숨과 날숨의 움직임이 마치 살아 있는 생명체처럼 느껴지는 순간이 있습니다. 작가는 인간과 기계의 혼종인 사이보그 형상을 통해 인간과 기계를 이분법적으로 보는 기존의 시각을 비판하면서 '인간이란 무엇인가'를 질문합니다.

최우람이 일곱 살 때 그린 〈자화상〉(1977)을 보면 작가가 자신을 내부가 훤히 보이는 로봇으로 표현한 것을 발견할 수 있습니다. 그는 이 작품을 2012년 〈자화상〉이라는 설치로 다시 제작하기도 했죠. 그의 자화상은 인간인지 기계인지 그 구분이 뚜렷하지 않습니다. 인간과 기계의 형상은 '자화상'이라는 제목 아래 하나가 되고, 자유롭게 횡단하는 몸을 통해 인간 이후를 상상하게 만듭니다.

최우람, 〈쿠스토스 카붐Custos Cavum〉, 2011년**

최우람의 작품은 인간과 기계를 둘러싼 세계를 표현하면서 동시대를 사는 우리가 어떤 방향으로 나아가야 할지에 대한 질문을 던집니다. 과학기술의 발전은 필연적으로 인간 존재에 관한 물음을 수반합니다. 우리는 그가 만들어낸 기계 생명체를 통해 '인간이란 무엇인가'에 대해 사유할 기회를 마주하게 됩니다.

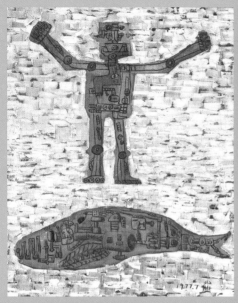

우리는 최우람이 만든
인공적인 기계 생명체를 통해

'인간이란 무엇인가'에 대해
사유할 기회와 마주하게 됩니다.

(좌) 최우람, 〈자화상, 1977〉 (우) 최우람, 〈자화상〉
2012년, 수지, 스테인리스스틸, 구리, 가변 크기, 96.2×90×40cm,
작가 제공

모든 존재가 공생하는 세계

포스트휴먼을 구성하는 주체들은 인간, 기계, 자연, 동식물, 사물 모두가 포함될 수 있습니다. 인간이 가장 우위에 있고 인간 외적인 존재들이 인간을 돕는 형태가 아니라, 각각의 존재들이 대칭적으로 공존하면서 서로 영향을 미치고 있는 것이죠. 앞 장에서 살펴본 '인류세'와도 연결되는 지점입니다.

호주의 미술가 패트리샤 피치니니Patricia Piccinini 또한 포스트휴먼을 주제로 작업을 하는 예술가입니다. 기술과 생태에 관한 관심을 바탕으로 미래의 인간에 대한 통찰력을 보여주고 있죠. 〈나뉠 수 없는Undivided〉(2004)이라는 작품에는 인간 어린아이와 이 어린아이를 꼭 끌어안고 있는 다른 생명 존재가

있습니다. 저는 처음 이 작품을 보았을 때 솔직히 불편한 느낌을 받았어요. 하지만 작가는 기괴한 형상을 하고 있는 이 생명 존재를 통해 혼돈을 경험하고 있는 인간 세계에 질문을 던집니다. '인간은 과연 현재 상태로 존속할 수 있는가?' 이것이 작가가 이 작품을 통해 던지고자 하는 질문이라고 볼 수 있습니다. 인간중심주의를 버리고 인간과 자연, 그리고 인간과 동식물이 어떻게 조화롭게 살아갈 수 있는지를 묻는 것이죠.

패트리샤 피치니니 작가 소개 페이지

패트리샤 피치니니의 또 다른 작품 〈젊은 가족The Young Family〉(2002)은 인간과 동물의 혼종으로 보이는 비인간 생명 존재와 그의 자손들을 그린 작품입니다. 그는 이 작품에 대해 인간의 장기 이식을 위해 유전공학 기술로 만들어진 동물을 형상화했다고 언급했습니다. 인간의 생명 연장을 위해 장기 이식이 필요한 것은 맞지만, 동물 또한 스스로를 위해 존재하길 원하는 만큼, 다른 존재들에 대해서도 인간과 대칭적으로 다루어야 할 필요가 있다는 메시지를 전합니다.

물론 이러한 작품들이 기술, 동물, 식물, 미생물 등을 완전히 동일하게 취급해야 한다고 말하려는 것은 아닙니다. 단지 비인간 행위자와 우리가 함께 살아가는 세계에 공존의 당위성을 제공하고, 몇 가지 조건들을 변화시킬 수 있다는 사실을 인지하자는 제안에 가까울 것 같아요. 인간뿐만 아니라 비인간 존재에 대한 기존의 관념을 재정의하고, 하나의 네트워크 안에서 기능하고 있다는 사실을 받아들이자는 주장으로 봐야 할 것입니다.

미래로 갈수록 인간과 비인간이 혼합된 모습들은 늘어날 것으로 예상해요. 이러한 상황에서는 양 존재 사이의 대칭과 연결이 점차 중요해지겠죠. 브뤼노 라투르의 '연결망' 개념에서처럼 사회 속 여러 집단들이 각기 다른 방식으로 존재한다는 사실을 인정하고, 인간이 자연을 만들어낸 것이 아님을 깨닫는 것도 필요할 테고요. 현대 미술가들의 작품을 통해 이 세계가 네트워크처럼 연결되어 있다는 사실을 다시금 배우게 됩니다.

KEYWORD

09

관계미술
RELATIONAL ART

미술관에서 식사를 대접한 예술가

상호작용을 통한 미술의 새로운 표현 양식

참여에 따라 결과가 달라지는 미술

전통적인 예술에서는 예술가 개인의 창의성과 천재성, 개성 등이 중요한 요소였습니다. 레오나르도 다 빈치나 미켈란젤로 부오나로티 같은 천재 예술가들의 작품이 그 예입니다. 하지만 1990년대 이후의 미술에서는 관람객의 참여가 두드러지는 경향을 보여요.

이러한 경향은 예술가-관람객-사회의 관계에 주목하는 미술이라는 의미에서 '관계미술Relational Art'로 불립니다. 관계미술은 기존 미술사의 맥락으로부터 벗어난 새로운 예술 양식이라고 할 수 있는데요, 동시대 미술을 감상하는 데에 있어서 중요한 키워드로 부상하고 있습니다.

관계미술이 다른 미술과 차별화되는 지점은 관객의 능동적 참여가 중심이 된다는 점이에요. 앞에서 살펴본 퍼포먼스 아트나 장소 특정적 미술에서도 예술과 일상의 경계를 흐리며 관객의 참여를 독려하는 모습을 보셨을 텐데요, 그럼에도 이러한 미술 경향은 작가에 의해 계획된 환경 아래에서 이루어진다는 특성이 있습니다.

이와 비교해 관계미술은 작가의 의도대로 전시 내용이 결정되지 않고, 관람객의 참여에 따라 결과가 완전히 달라집니다. 작가가 예측하지 못했던 관람객의 반응이 그 자체로 예술이 되는 것이죠.

모여서 먹기만 해도 미술이 될 수 있을까

앞에서 마르셀 뒤샹의 '변기'가 〈샘〉이라는 개념미술 작품으로 인정받는 과정을 살펴봤는데요, '변기'가 미술 작품이 될 수 있다면 '음식'도 미술이 될 수 있을까요? 대표적인 관계미술 작가로 꼽히는 리크리트 티라바니자Rirkrit Tiravanija는 1990년 뉴욕의 한 갤러리에서 열린 첫 개인전 《무제(팟타이)Untitled(Pad Thai)》에서 태국 요리를 만들어 관람객들에게 대접했습니다. 화이트 큐브의 갤러리는 신성한 공간처럼 여겨지는 특수한 장소입니다. 하지만 그는 음식 접대라는 행위를 통해 미술과 일상의 경계를 허물고 관람객을 작품에 적극적으로 참여하게 만들었습니다. 이후에도 그는 계속해서 《무제(무료)》 전시를 이어 갔습니다.

리크리트 티라바니자, 《무제(무료/여전히)Untitled(Free/Still)》
1992年/1995年/2007年/2011年~

리크리트 티라바니자가 직접 요리한 태국 음식을 '무료'로 제공하자 많은 관람객이 몰렸는데요, 너무 많은 사람들이 와서 동료 예술가들이 요리를 거들기도 했습니다. 그의 《무제(무료)》 전시의 분위기를 한 번 살펴보세요. 그는 태국의 그린 커리를 요리해 사람들에게 접대합니다. 일반적인 전시장의 엄숙함과는 확연히 다른 모습이죠. 사람들이 '요리'를 매개로 모여 대화하는 모습이 즐거워 보입니다.

음식을 매개로 소통의 장을 제공하는 리크리트 티라바니자의 작업은 우리가 예술 작품을 그저 관조하는 것이 아니라 사용할 수 있다는 사실을 강조합니다. 작가는 관객 개개인이 공감할 수 있도록 유도된 '공유의 장'을 제공함으로써 관객에게 참여의 기회를 부여합니다. 식사라는 것은 전 세계 어디에서나, 그리고 누구에게나 동일하게 적용되는 일상적인 행위잖아요. 그는 미술을 특정한 계층의 사람들만 누릴 수 있는 행위가 아

니라, 누구나 접근할 수 있도록 장벽을 낮춤으로써 예기치 못한 예술과의 만남을 경험하게 만듭니다.

리크리트 티라바니자의 작업을 '관계미학'이라는 단어로 정의한 사람은 프랑스의 큐레이터이자 미술비평가인 니콜라 부리오Nicolas Bourriaud입니다. 현대미술은 비평가가 어떤 가치를 부여하느냐에 따라 감상법이 달라지기도 하는데요, 그의 '관계미학'이라는 정의는 실제로 리크리트 티라바니자의 작품세계를 잘 보여주는 적합한 단어라고 생각합니다.

니콜라 부리오는 『관계의 미학Relational Aesthetics』(1998)이라는 자신의 저서에서 '관계미술'을 작품을 매개로 경험을 공유함으로써 공감과 소통을 불러일으키는 활동이라고 정의합니다. 그는 리크리트 티라바니자를 비롯한 관계미술 작가들을 소개하면서 이들이 관람객들로 하여금 작품에 참여하게 만들고, 작품의 형태가 변화하는 과정 자체가 예술이 된다고 주장합니다.

퍼포먼스 아트에서도 관람객이 직접 참여해 작품의 의미를 생산하는 모습이 있었지만 여전히 관객은 작가가 정해놓은 형태 안에 부분적으로 참여하는 모습을 보였습니다. 하지만 관계미술 작가들은 애초에 작업 자체가 관람객들로부터 촉발되도록

구성하고, 관람객은 작품을 생성하고 변화시키는 공동 작업자로서의 지위를 얻게 된다는 게 부리오가 말하는 관계미학의 핵심입니다.

리크리트 티라바니자의 작업과 니콜라 부리오의 관계미학은 자본주의와도 긴밀한 연관을 지닙니다. 1990년대의 시대적 배경을 보면 1989년 베를린 장벽 붕괴, 1991년 소비에트 연방 해체 등 냉전 시대가 막을 내리면서 신자유주의가 확산했습니다. 미국 중심의 자본주의 체제와 신자유주의의 확산은 사람들 사이의 관계를 단절시킨 측면이 있어요. 시장성이 모든 판단의 기준이 되면서 인간관계가 와해되기 시작한 것입니다.

이러한 상황은 '스펙터클'의 모습으로 나타납니다. 스펙터클은 자본주의를 구성하고 있는 정치·경제·문화적 요소를 포괄하는 개념입니다. 기 드보르Guy Debord는 『스펙터클의 사회』에서 자본주의 체계로 인해 사회구조가 비관적으로 변하고 인간과 인간 사이의 관계 또한 분리된다고 주장합니다. 부리오는 드보르가 말한 사회적 문제를 '관계미학'이라는 실천으로 해결할 수 있다고 보았습니다. 자본주의 체계가 인간관계의 단절을 만들어냈다면, 관계미학이라는 예술적 실천이 이러한 상황을 개선할 수 있다는 것이죠. 다소 장밋빛 전망처럼 느껴지기는

하지만, 올바른 개선 방향이라는 생각이 듭니다.

자본주의 사회 안에서 관계미술 작품들은 '사회적 틈'을 나타냅니다. 틈은 자본주의와도 관련 있는 카를 마르크스의 용어인데요, 그는 틈을 이윤의 법칙에서 벗어나 자본주의 경제로부터 탈피하는 교역 공동체라고 정의했습니다. 이 틈이 발생했을 때 인간은 자유로운 상호작용이 가능하게 된다는 것이죠. 이러한 배경으로 살펴보았을 때 리크리트 티라바니자의 음식 작업은 '사회적 틈'으로 기능한다고 볼 수 있습니다.

> **각각의 특정 작품은 공유된 세상에 살기 위한 제안이다. 모든 예술가들의 작품은 세상과 맺은 관계의 다발이며 이는 다른 관계들, 그리고 또 다른 관계들을 무한정 만들어낸다.**
>
> **- 니콜라 부리오**

아리스토텔레스가 '인간은 사회적 동물'이라고 이야기한 것처럼, 인간은 본능적으로 소속감을 원합니다. 주변 사람들로부터의 인정과 공감을 얻고 싶어 하죠. 관계미술 작가들은 자신의 자아를 표현하는 전통적인 예술 방식에서 벗어나 인간 사이의 관계의 영역에 몰두하며 상호 교류와 만남의 관계를 만들 수 있도록 의도했습니다.

티라바니자는 음식 접대라는 행위 외에도 자신의 아파트를 개방하는 작업을 펼친 적이 있습니다. 그는 〈무제(내일은 또 다른 날)Untitled(Tomorrow is Another Day)〉(1996)에서 3개월간 자신의 아파트에 사람들이 머무르도록 했어요. 사람들은 요리를 하고, 음식을 나눠먹고, 목욕도 하는 등 일상을 즐겼고, 생일 파티, 음악회, 결혼식 같은 행사를 열기도 했습니다. 아파트에 머문 사람들은 그림을 그리거나 메모를 통해 자신이 이곳에 있었다는 사실을 남기기도 했어요. 아파트에 있던 집기가 분실되기는 커녕 오히려 사람들이 좀 더 가치 있는 물건들을 가져다놓기도 했습니다. 음식 접대 작업에서처럼 관객이 작품 안에서 공존하며 즐거움을 느끼게 만든 작업이라고 생각합니다.

전시장 바닥에 사탕을 쌓아놓은 이유

관계미술을 펼친 현대미술 작가들 중 펠릭스 곤잘레스 토레스의 작품이 관계의 미학을 잘 구현하고 있는 것으로 보입니다. 그는 자신의 '사탕 연작' 중 하나인 〈무제(LA의 로스 초상화)〉에서 자신의 동성 연인이었던 로스 레이콕Ross Laycock의 몸무게인 175파운드를 사탕더미로 표현했습니다.

그는 관람자들이 사탕을 가져가거나 먹을 수 있게 함으로써 연인의 투병 과정과 죽음을 은유했는데요, 관람자가 사탕을 가져가면 다시 채워 넣도록 했습니다. 사탕은 시간이 지남에 따라 줄어들지만 동시에 끝없이 다시 채워집니다. 곤잘레스 토레스는 죽음을 현재형으로 만듦으로써 우리로 하여금 추모의

마음을 계속 이어가게 합니다. 이 작품이 관계미학으로 해석되는 이유는 관람객과 작품의 상호작용이 전시의 구조를 결정하기 때문입니다. '관람객이 많은 사탕을 가져간다면' 혹은 '가져가지 않는다면'이라는 변수가 작품의 중심이 되는 것이죠.

펠릭스 곤잘레스 토레스,
〈무제(LA의 로스 초상화)Untitled(Portrait of Ross in L.A.)**〉, 1991년**

펠릭스 곤잘레스 토레스의 작품은 개념미술로도 읽을 수 있습니다. 그의 또 다른 작품 〈무제(완벽한 연인들)Untitled(Perfect Lovers)〉(1991)을 보면, 두 개의 동일한 시계가 나란히 벽에 걸려 있습니다. 이 작품은 작가가 연인이었던 로스 레이콕의 죽음 이후 그에 대한 그리움을 나타낸 것이죠. 작품이 설치될 때 건전지를 끼우는데, 건전지가 닳는 속도에 따라 시간의 차이가 생기는 모습을 표현했습니다. 같은 모습으로 같은 시간을 함께 살아가지만, 언젠가는 차이를 두고 멈추게 된다는 의미를 담고 있습니다. 작품 제목처럼 모든 연인은 완벽함을 원하지만 결국엔 어떤 식으로든 헤어짐이 있다는 사실을 은유합니

다. 그는 작품을 직접 만들어내기보다는 사탕, 시계와 같은 레디-메이드를 '선택'했고, 이러한 선택을 통해 그 자체로 인간과 죽음, 시간을 의미화하고 작품의 주제를 구성합니다. 그의 작품은 관람객이 작품의 의미를 깨닫기까지 작가가 이해의 실마리를 던져주고 한 호흡 기다려준다는 점에서 '미술이란 무엇인가?'라는 질문을 제기하는 개념미술의 형태를 띱니다. 관람자들은 작가가 던진 힌트를 통해 예술과 사회에 관해 생각해볼 기회를 얻는 것이죠.

펠릭스 곤잘레스 토레스, 〈무제Untitled〉, 1991년

누군가에게는 펠릭스 곤잘레스 토레스의 작업이 제도비판 미술로 느껴질 수 있습니다. 한 작가의 작품을 여러 각도에서 접근하는 것은 좋은 감상법 중 하나인 만큼, 계속해서 살펴보겠습니다. '빌보드' 시리즈로 분류되는 〈무제〉는 커다란 옥외 광고판에 하얀 침대와 두 개의 베개를 찍은 사진을 전시한 작품입니다. 당시 뉴욕현대미술관을 비롯해 뉴욕 시내 24곳에서 동시에 전시되었는데요, 이 침대는 그와 죽은 연인 로스가 함

께 쓰던 것입니다. 그는 인터뷰에서 연인이 죽은 후 침대가 고통의 장소가 되어버려 멀리하고 싶다고 말한 적이 있습니다. 이러한 의미를 지닌 사적 침실을 공적인 영역에 전시함으로써 트라우마를 치유하는 효과를 낸 것입니다.

이 작품은 겉으로는 연인의 죽음이라는 내밀한 사건을 다루고 있지만 좀 더 근본적으로는 당시의 동성애자들을 향한 차별과 혐오에 맞서기 위해 제작되었습니다. 1986년 미국 대법원은 동성애자들의 행동을 처벌하기 위해 무단으로 그들의 침실에 들어갈 권리가 있다는 판결을 내렸는데요, 작가는 이 작품을 통해 동성애자들의 사적 영역을 침범하는 정부를 향해 비판의 목소리를 낸 것이죠. 직접적으로 구호를 내세움으로써 강렬한 인상을 주는 방법을 사용하지 않고, 개념적인 성격을 강조해 개인의 열린 해석을 가능하게 했습니다.

> 나는 관람자가 필요하다. 내 작업이 존재하기 위해서는 대중이 필요하다. 관람자 없이, 대중 없이 이 작업은 의미를 갖지 못한다.
>
> - 펠릭스 곤잘레스 토레스

펠릭스 곤잘레스 토레스는 다수의 대중과 소통하는 기회를 만들려고 했습니다. 자신의 창작 과정에 관람객을 적극적으로

참여시킴으로써 작품에 다양한 의미와 해석을 부여하는 것이죠. 시각적으로 새로운 감각을 주면서도 기존 체제를 비판하고, 사람들의 참여를 이끌어내면서 관계를 구축합니다. 그의 작품은 완결되지 않은 형태로 제시되어 사람들의 참여에 의해 지속적으로 변화하는 양상을 띱니다. 사회비판적인 메시지를 담고 있지만 이를 직접적으로 드러내지 않아 해석의 여지를 남겨둡니다. 시간이 지남에 따라 작품의 형태가 변화하고 소멸해가지만 그의 작품은 계속 새로운 의미를 만들어냅니다.

지금까지 살펴본 것처럼 관계미술은 예술가의 개인적 자아를 표현하는 기존 예술과는 확연히 다르다는 점을 알 수 있습니다. 인간의 상호작용과 사회적 맥락을 중요시하는 동시에 인간관계에서 참조할 수 있는 것들을 예술적 형태로 구현한다는 점에서 현대미술의 새로운 표현 방식이라고 볼 수 있습니다. 관계미술은 '공공성'을 본질로 한다는 점에서 다음 장 '공공미술'과도 연결됩니다. 관계미술에서 관객들의 참여가 중요시되었다면, 공공미술 또한 관객들을 작품 앞으로 끌어들입니다. 근대미술에서 예술이 '고급미술'로 여겨졌고 대중이 함께 향유하는 미술은 상대적으로 '저급미술'로 치부되었지만, 관계미술과 공공미술의 사례에서 볼 수 있듯이 이제 참여와 개입을 중심으로 하는 미술은 예술의 정의를 새롭게 쓰고 있습니다.

KEYWORD

10

공공미술

PUBLIC ART

일상의 공간을 모두를 위한 예술로 만들다

공동체에 의한, 공동체를 위한 미술의 등장

소수가 아닌 대중을 향한 미술

여러분은 '공공미술Public Art'이라는 단어를 들으면 어떤 이미지가 떠오르시나요? 건물 앞에 세워진 커다란 조각품부터 독특한 디자인의 공원 의자 혹은 미술관의 교육 프로그램까지, 공공미술의 다양한 모습을 상상하실 것입니다.

그런데 어떤 면에서는 사실 '공공'과 '미술'의 결합은 다소 모순적이기도 해요. 우리가 알고 있는 '공공'이 다수의 사회 구성원들로 이루어진 공용의 공간에서 공적인 유용성이 강조되는 개념이라면, 반면 '미술'은 소수의 엘리트들이 만들어내는 독창적인 문화적 산물을 사적으로 즐기는 취향의 영역에서 시작되었기 때문입니다.

물론 고대의 동굴벽화나 그리스 로마시대의 석상, 중세 성당의 스테인드글라스 등은 모두 공적인 장소에 놓여 누구나 향유할 수 있는 '공공미술'이었습니다.

하지만 르네상스 시기를 기점으로 미술은 사회와 떨어진 채 고유의 영역으로 전문화되었고, 천재 예술가의 창조물이 통용되는 범위는 극소수의 계층에 한정되기 시작했죠. 이러한 흐름을 거쳤기 때문에 '공공'과 '미술'의 만남은 여전히 논쟁적이고 모순적인 모습을 나타냅니다.

그럼에도 현대미술을 이해하기 위해서는 공공미술을 짚고 넘어갈 필요가 있습니다. 점점 더 많은 미술가들이 공공미술의 형식을 채택하고 있기 때문입니다. 공공미술이라는 용어는 존 윌렛John Willett이 1967년에 출간한 『도시 속의 미술』이라는 책에서 처음으로 사용했습니다. 저자는 소수의 전문가들만이 미술을 향유하는 것을 비판하면서 일반 대중의 정서에 개입하는 미술로 '공공미술'의 개념을 고안했습니다.

물론 공공미술이라는 용어가 등장한 지 반세기가 채 지나지 않았기 때문에 공공미술을 완전히 정립된 개념으로 파악할 수는 없습니다. 단순하게는 '공공장소에 놓여 있는 미술 작품'

으로 생각할 수 있지만, 사실 작품이 어디에 위치해 있느냐보다 '공공성'을 띠고 있는지가 더 중요할 수도 있습니다. 앞서 살펴보았던 장소 특정적 미술 또한 공공미술로 확장해나가는 경향을 보이고 있어요. '공공성'이 무엇이냐고 했을 땐 공중의 이익인지 혹은 참여도를 말하는지도 서로 다르게 생각할 수 있습니다.

잠시 눈앞에 나타난, 거대한 미술의 파급력

공공미술의 범주는 상당히 넓지만 저는 크리스토 자바체프 Christo Javacheff가 아내 잔 클로드Jeanne-Claude와 함께 남긴 설치 미술 작품으로 공공미술에 대한 이야기를 시작해보려 합니다. 크리스토 자바체프와 잔 클로드 부부는 그동안 파리 퐁네프 다리, 독일 베를린 국회의사당 등 공공건축물을 포장하는 작 업을 진행해왔습니다. 가장 최근의 작업은 〈포장된 개선문〉입 니다. 파리 샤를 드골 광장 한복판에 위치해 있는 에투알 개선 문을 천으로 '포장'한 작업입니다.

두 사람의 작품은 길어야 2주간 전시한 뒤 모두 철거하는 것 이 특징입니다. 〈포장된 개선문〉도 약 보름간만 유지되었죠. 이

들은 어마어마한 설치비용이 드는 대형 프로젝트를 수행함에도 국가 보조금을 받지 않는 것으로도 유명합니다. 이 부부는 남편 크리스토 자바체프의 작품을 판매해 프로젝트 비용을 충당해왔습니다.

이들 부부가 작가로서의 활동 기간 내내 개선문 프로젝트를 포함해 '포장예술Wrapping art'을 선보인 것은 포장이라는 행위를 통해 기존의 것을 낯설게 바라보도록 하기 위해서였습니다. 포장을 통해 눈으로 볼 수 있었던 것을 보이지 않게 만듦으로써 그 안에 존재하는 건축물의 정치사회적 논리나 장소의 조건들을 드러나게 한 것입니다.

가령 크리스토 자바체프와 잔 클로드가 1970년대에 선보인 〈계곡의 커튼Valley Curtain〉은 콜로라도의 라이플 갭Rifle Gap에서 이루어진 작업으로, 1,250피트 떨어져 있는 두 개의 산을 주황빛 커튼과 닻줄로 잇는 시도였습니다. 설치에 이르기까지 수차례 실패했고, 설치한 뒤에도 돌풍을 동반한 모래바람으로 인해 28시간 만에 찢어졌지만 그럼에도 불구하고 여러 미학적 유산을 남겼습니다. 그는 미술이 상업적으로 변해가는 것에 저항하며 관람객뿐만 아니라 작가 자신도 작품을 소유할 수 없다는 사실을 강조합니다.

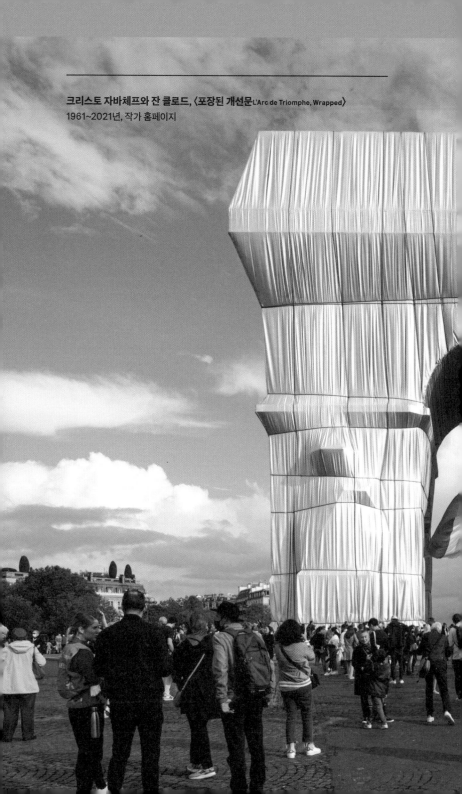

크리스토 자바체프와 잔 클로드, 〈포장된 개선문L'Arc de Triomphe, Wrapped〉
1961~2021년, 작가 홈페이지

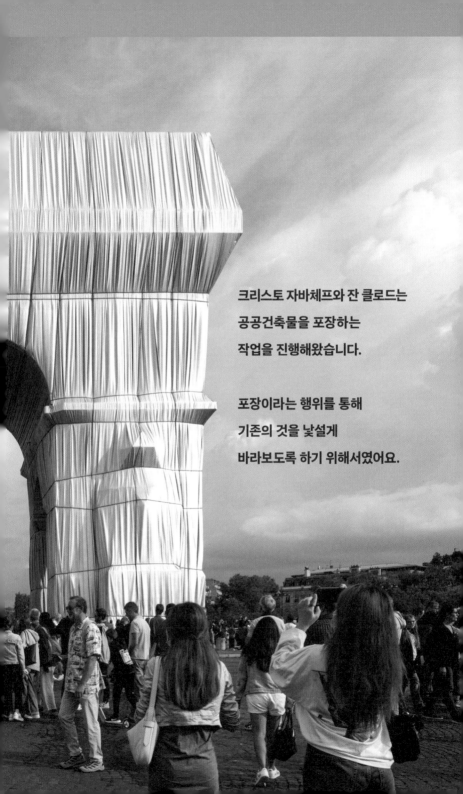

크리스토 자바체프와 잔 클로드는
공공건축물을 포장하는
작업을 진행해왔습니다.

포장이라는 행위를 통해
기존의 것을 낯설게
바라보도록 하기 위해서였어요.

크리스토 자바체프의 프로젝트는 공공의 맥락 안에서 이루어짐으로써 자연스레 대중의 일상과 사고 속으로 침투해 들어갑니다. 그의 작업은 기술적·법률적 문제들을 해결하는 과정을 겪으며 오랜 준비 기간을 거치는데요, 이러한 과정에서 파생되는 논쟁과 저항, 지지 등도 작품의 일부가 됩니다. 이러한 결과물로 실현된 프로젝트는 2~3주간의 비교적 짧은 기간 동안 전시한 후 철거됩니다. 짧은 기간 동안만 눈앞에 나타나는 작품들은 사람들의 머릿속에 더 강렬하게 기억되죠. 그는 도시환경과 자연환경이라는 두 공간에서 쉽게 실현시키기 어려운 거대한 규모의 프로젝트를 여러 차례 현실화시킴으로써 대중의 공감대를 이끌어냅니다.

크리스토 자바체프의 프로젝트에서 볼 수 있듯이, 공공미술은 관심 있는 사람들이 선택해서 즐기는 미술관이나 갤러리의 작품과는 다릅니다. 일반 대중을 상대로 작품이 일방적으로 노출되고, 그들의 정서에 깊숙이 개입하죠. 이러한 특징으로 인해 공공미술은 영구적이고 기념비적인 작품에서부터 사회참여적인 작업까지 포괄하는 모습을 보입니다. 공공미술에는 여러 갈래가 있지만 크게 세 가지로 분류해 소개해보려 합니다. 바로 공공장소 속의 미술, 공공장소로서의 미술, 그리고 새로운 장르의 공공미술입니다.

공공미술

미술은 어떻게 머물고 싶은 공간을 만들까

먼저 '공공장소 속의 미술Art in Public Places'은 공원이나 광장 같은 공용 공간에 작품을 설치하는 것을 말합니다. 미술관이나 갤러리 안에서 볼 수 있는 작가의 작품을 공공장소에 세우는 방식이죠. 아무래도 가장 많이 본 공공미술 작품 유형이 아닐까 싶습니다.

이러한 유형의 공공미술이 많은 이유는 건축물을 지을 때 건축비의 일정 비율을 미술품 설치에 사용해야 한다는 법 조항 때문일 거예요. 1951년 프랑스에서 처음으로 건축비의 1퍼센트를 미술품 주문에 사용해야 한다는 법을 제정했고, 이후 미국 연방정부에서도 건축비의 0.5퍼센트를 공공미술에 할당하

도록 하는 제도를 마련했습니다. 한국의 〈문화예술진흥법〉 또한 일정 규모 이상의 건축물에는 건축비용의 100분의 1 이하 범위에서 미술작품을 설치하도록 명시하고 있어요. 이러한 법 조항은 일상에서도 예술을 경험할 수 있도록 해준다는 측면에서 정당성이 있습니다.

그러나 주변을 둘러보면 미적인 가치를 우선시해 작품을 설치하기보다 법 조항에서 제시하는 퍼센트만 의식한 측면이 있는 것 같아요. 좋은 공공미술 작품과 어우러진 멋진 공간이 잘 떠오르지 않거든요. 청계천 광장에 설치된 클래스 올덴버그Claes Oldenburg의 다슬기 모양 조형물인 〈봄Spring〉만 해도 그렇습니다. 클래스 올덴버그는 대형 조형물을 통해 많은 소통을 이끌어낸 작가인데요, 유독 이곳에 설치된 작품은 좋은 반응을 얻지 못했습니다. 청계천이라는 장소성과 환경이라는 의제에 어울리지 않고, 공간적인 분위기에도 스며들지 못한 듯합니다.

물론 이 범주에 속하는 작품들이 모두 문제가 있는 것은 아니지만 머물고 싶은 마음이 생기는 공간이 많이 떠오르지 않는 것이 사실입니다. 장소에 한번도 방문하지 않은 채 작품을 설치한 예술가들이 많은 것도 또 하나의 이유이고요. 공공장소 속의 미술은 단순히 공간을 채우는 것이 아니라, 방문하

는 사람들에게 미적 만족감을 주면서 새로운 공간으로 확장할 수 있어야 한다고 봅니다.

이처럼 공공미술 작품들이 장소에 어울리지 않게 설치되는 사례가 종종 발생하다 보니, 두 번째 유형인 '공공장소로서의 미술Art as Public Space'에서는 건축가, 조경사, 도시 관리자 등 도시계획 전문가들이 예술가와 협력해 건축과 풍경의 조화를 추구하는 방식으로 작품 설치가 이루어집니다.

도시의 특정 입지에 맞춰 독특한 '장소 특정성'을 갖춘 공공미술 작품들이 등장하기 시작한 것이죠. 미국 버지니아 주의 로슬린에 위치한 〈다크 스타 공원Dark Star Park〉(1979~1984)을 예로 들 수 있습니다. 현대미술가 낸시 홀트Nancy Holt가 조각, 건축 전문가들과의 협업을 통해 운전자와 보행자 모두를 위한 공원을 만든 것입니다. 도심의 한가운데 명상적 공간을 만들어 마음의 피난처를 제공하는 역할도 합니다.

이처럼 '공공장소로서의 미술'은 도시환경 조성에 큰 성과를 내면서 공공미술의 범위가 공원, 공공시설물, 문화 프로그램 등으로 확장하게 됩니다.

공공미술, 삶과 예술을 통합하다

지금도 계속해서 첫 번째와 두 번째 범주에 해당하는 공공미술 작품이 설치되고 있지만, 요즘은 아무래도 '새로운 장르의 공공미술'이 공공미술이라는 범주를 가장 잘 설명해주는 것 같아요. '새로운 장르의 공공미술New Genre Public Art'은 다른 장르의 공공미술과 다르게 '참여'에 기초를 둡니다.

이 개념을 처음으로 제시한 미국의 현대미술가 수잔 레이시 Suzanne Lacy는 새로운 장르의 공공미술을 "폭넓고 다양한 관객과 함께 그들의 삶과 직접 관계가 있는 쟁점에 관해 대화하고 소통하기 위해 전통적 또는 비전통적인 매체를 사용하는 모든 시각예술"이라고 정의합니다. 주민들이 사는 마을에 벽화를

그려 치안 문제에 관여한다든지, 시민들에게 문화 교육을 제공해 그들의 삶에 예술을 불어넣는 작업을 포괄합니다. 단순히 환경과 조경에만 관심을 두는 것이 아니라 사회문제에 초점을 두는 방식이죠. 주로 소외된 사회 집단이 중심이 되고, 지역에 기반을 둔 예술 프로그램이 많습니다.

공공미술의 정의가 세 번째 범주로 변화한 계기를 파악하기 위해서는 리처드 세라Richard Serra의 〈기울어진 호〉라는 작품을 먼저 살펴볼 필요가 있습니다. 〈기울어진 호〉는 1981년 '건축 속의 미술'이라는 프로그램의 일환으로 맨해튼의 연방정부 청사 앞 광장에 설치되었는데요, 긴 논쟁 끝에 1989년에 철거되면서 우리에게 '공공미술이란 무엇인가'라는 질문을 남긴 작품입니다.

리처드 세라의 이 작품은 처음 설치되었을 때부터 시민들의 반발을 샀습니다. 광장 중앙을 가로지르는 거대한 철 덩어리가 미적으로도 아름답지 않았을 뿐더러 사람들의 동선을 제한하고 시야를 차단했기 때문입니다. 그래서 1985년 공공시설국은 이 조각품을 다른 장소로 이전할 것을 권했죠. 하지만 작가는 '장소 특정성'이라는 개념을 내세우며 "작품을 옮기는 것은 작품을 파괴하는 것"이라고 맞섰습니다. 공공미술은 공공

장소에 설치되기 때문에 기획과 설치 과정에 있어서 토론과 대화가 필수인데, 작가는 공공미술과 대중의 반응 사이에 남은 간극을 메우지 못했고, 결국 작품은 철거되었습니다.

〈기울어진 호〉는 철거되었지만 이 작품은 공공미술에 대한 논의를 촉발했습니다. 공공미술의 가치는 작품 자체에 존재하기보다 미술가와 공동체 사이의 상호작용을 통해 시간과 더불어 축적된다는 사회적 합의가 생겨났습니다. 미술가가 공동체에 동화되어 공동체를 위해 발언할 수 있어야만 작품의 진정성과 윤리적 타당성을 획득할 수 있게 된 것이죠.

〈기울어진 호〉를 계기로 작가의 의도가 중심이 되었던 공공미술 경향은 수용자가 중심이 되는 '새로운 장르의 공공미술'로 점차 진화하게 되었습니다. 이제 공공미술은 장소적인 개념보다는 관객, 관계, 소통, 그리고 정치적 올바름과 같은 개념들과 훨씬 더 맞닿아 있습니다. 그 일환으로 기후 위기, 페미니즘, 홈리스, 가정폭력, 에이즈와 같은 사회적 문제에 목소리를 내기도 하고, 권력과 자본주의, 지배구조에 저항하는 시위를 벌이기도 합니다. 공동체에 속한 사람들이 다양한 가능성이 공존하는 미래를 만들 수 있도록 상상력이 충만한 공간을 창조해내는 것이죠.

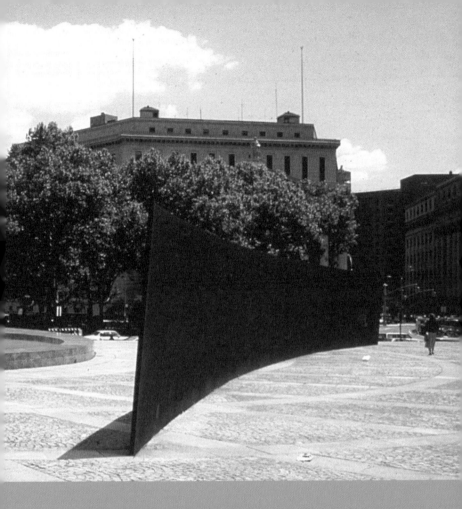

리처드 세라의 이 작품은 설치되었을 때부터
시민들의 반발을 샀습니다.

공공미술의 가치는 미술가와 공동체 사이의
토론과 대화, 상호작용을 통해
형성된다는 것을 보여줍니다.

리처드 세라, 〈기울어진 호Tilted Arc〉
1981년, 강철, 365.7×3657.6×30.45cm, 테이트모던

새로운 장르의 공공미술이 현대미술에서 중요해진 이유는 명백합니다. 공공미술은 이제 단순히 미술 장르로서의 개념이 아니라 하나의 문제를 제기하는 개념이 되었기 때문입니다. 즉 '우리 삶에 대한 예술'을 표현하는 것이죠.

> **이 새로운 패러다임은 '참여'라는 개념에 기반을 두고 있으며, 여기에서 예술은 사회적 관련성과 환경적 치유 능력이라는 잣대로 스스로를 새롭게 규정한다.**
>
> — 수잔 레이시

물론 누군가에게는 이러한 참여적 작업이 '미술'의 범주에 속하는지 아닌지 의문이 들 수 있습니다. 현대미술이 고급미술과 대중문화 사이의 경계를 허무는 시도를 숱하게 했음에도 불구하고 미술이 대중으로부터 필연적으로 분리되어 있다는 모더니즘의 전제는 여전히 살아남아 있기 때문입니다.

하지만 이제는 개인과 사회가 영향을 주고받는 가운데 예술이 촉매제 역할을 수행한다는 개념이 널리 받아들여지고 있습니다. 관람객의 입장에서도 단순한 관찰보다는 적극적인 참여를 통해 보다 살기 좋은 공동체를 만들어나가는 것이 더 큰 의미를 지니게 될 것입니다.

이번 장에서 '참여'라는 키워드를 통해 공공미술의 여러 범주를 살펴보았다면, 다음 장에서는 주제를 조금 바꿔 예술과 기술의 접점에서 인간 신체가 어떻게 반응하는지를 파악해보겠습니다. 앞으로의 예술은 기술과의 접점을 찾는 방식으로 나아갈 거라고 생각합니다. 가상현실, 증강현실, 혼합현실, 확장현실과 같은 기술이 예술과 어떻게 결합하는지, 그리고 현대미술은 이러한 기술을 어떻게 받아들이고 있는지 소개하려합니다.

KEYWORD
11

가상
VIRTUALITY

예술은 무엇이 진짜 현실인지 알고 있을까

현실과 가상의 경계를 흐리는 새로운 기술

미술이 포착한 가상과 현실의 틈새

기술의 발전은 우리가 현실과 가상을 지각하는 방식을 바꾸어놓았습니다. 지금까지 우리는 현실과 가상을 서로 반대되는 개념으로 사용해왔지만, 우리 주변의 다양한 기술들은 현실과 가상이 완전히 분리되는 것이 아님을 증명하고 있습니다.

'메타버스Metaverse'만 해도 그렇습니다. 메타버스는 가상을 의미하는 '메타meta'와 현실을 의미하는 '유니버스universe'가 합쳐진 말로 3차원의 가상세계를 뜻하는데요, 메타버스 안에서는 가상이 현실로 대체되고 새로운 세계가 펼쳐집니다. 장자는 호접지몽胡蝶之夢의 일화를 통해 자신이 꿈에서 나비가 된 것인지 아니면 자신이 나비의 꿈속에 존재하는 것인지 묻습니

다. 이처럼 이 시대에는 우리가 '현실'이라고 생각하는 것의 경계가 어디까지인지 명확히 규정하기가 어려워졌습니다.

예술가들은 일찍이 가상과 현실이 교차하는 지점을 포착해냈습니다. 이 세계에 이미 존재하지만 우리에게는 잘 보이지 않는 것들이 있는데, 이러한 것들을 드러내 보이는 사람들을 우리는 '예술가'라고 부릅니다. 현대미술 작가들 또한 우리가 현실과 가상을 인식하는 방식을 탐구하면서 이를 시각적으로 풀어내는 작업을 하고 있습니다.

이번 장에서는 '가상'을 둘러싼 개념인 가상현실VR과 증강현실AR, 혼합현실MR과 확장현실XR 등을 살펴보면서 이러한 기술이 현대미술에서 어떻게 나타나는지 함께 알아보겠습니다.

가상이 끼어든 세 가지 현실

일찍부터 현실과 가상의 틈새를 사유해온 예술가로는 제프리 쇼Jeffrey Shaw가 가장 먼저 떠오릅니다. 뉴미디어 아트의 선구자로 불리는 제프리 쇼는 무려 1960년대부터 확장된 시네마, 스크린과 인터페이스, 상호작용적 가상공간 등을 주제로 현실과 가상이 교차하는 지점을 탐구해오고 있습니다. 그의 작품은 실재와 가상의 접점을 보여준다는 점에서 관람객들에게 새로운 미적 체험을 선사합니다.

제프리 쇼의 초기작은 주로 '확장된 시네마Expanded Cinema'의 측면에서 언급됩니다. 그는 1960년대 후반 스크린이나 필름 같은 영화적 장치를 작업의 소재로 삼았는데요, 가령 1967년의

〈무비 무비〉 같은 작품이 그 예입니다. 제프리 쇼는 공기주입식 튜브로 풍선처럼 보이는 건축물을 만들어내고 유동적인 스크린 위로 영상을 투사시켜 가상 이미지와 실재의 경계를 흐려놓습니다.

제프리 쇼, 〈무비 무비Movie Movie〉, 1967년

제프리 쇼는 1970년대에도 현실과 가상의 틈새를 지속적으로 탐구했습니다. 그의 1975년 작품 〈시점〉은 가상의 이미지와 실재의 이미지가 중첩되어 보이도록 설계되었습니다. 작품은 반투명 거울이 내장된 관측용 콘솔과 역반사 재질의 스크린으로 구성되어 있습니다. 관측용 콘솔 안의 반투명 거울은 관람자가 외부를 볼 수 있도록 뷰파인더 역할을 하고, 반사된 이미지가 보이는 스크린으로도 기능합니다. 관람객은 두 가지 층위의 이미지를 동시에 맞닥뜨리고, 이 이미지는 자연스럽게 결합합니다. 미술평론가인 루돌프 아른하임Rudolf Arnheim은 중첩에 대해 "각 공간을 이동하는 관찰자에게 공간적 깊이를 느끼게 해 연결되는 공간 사이에 미묘한 연속성을 부여하게 한다"

라고 설명한 바 있습니다. 제프리 쇼의 작품은 루돌프 아른하임의 말대로 현실 공간의 이미지와 가상의 이미지를 서로 중첩해 보여줌으로써 증강된 현실을 체험하게 만듭니다.

제프리 쇼, 〈시점Viewpoint〉, 1975년

증강현실 개념이 등장한 이후 제프리 쇼의 작업은 보다 직접적으로 이 기술을 활용합니다. 1994년 작품 〈황금 송아지〉가 대표적입니다. 〈황금 송아지〉는 실제 공간을 배경으로 황금 송아지라는 가상의 이미지를 구현했는데요, 관람객은 모니터를 통해 실제 공간에 황금 송아지가 존재하는 것처럼 느끼게 됩니다. 이 작품을 통해 작가는 우리에게 가상과 실재가 어떻게 구분되는지, 가상성이란 무엇인지에 대한 질문을 던집니다.

제프리 쇼, 〈황금 송아지The Golden Calf〉, 1994년

제프리 쇼가 사용하는 기술은 증강현실AR, Augmented Reality로 요약됩니다. 증강현실은 우리에게 이미 익숙한 개념인데요, 2016년 '포켓몬 고'라는 게임이 인기를 끌면서 우리에게 친숙한 기술로 자리매김했죠. 증강현실은 '현실'이라는 실재에 '가상'을 중첩한 기술입니다. 미국의 컴퓨터 과학자 로널드 아즈마Ronald Azuma는 증강현실을 현실의 이미지와 가상의 이미지를 결합한 것, 실시간으로 상호작용이 가능한 것, 그리고 3차원 공간에 놓인 것으로 정의합니다.

이러한 정의에 비추어볼 때 증강현실이 가상현실과 어떻게 다른지 궁금할 텐데요, 가상현실VR, Virtual Reality은 현실을 완벽하게 차단한 가상을 의미하는 개념입니다. 가상현실에서는 현실이 가상으로 '대체'되죠. 이와 비교해 증강현실은 현실을 기반으로 대상이 구현되기 때문에 현실을 대체하지 않고 '보완'하는 형태로 이루어집니다. 증강현실에서는 가상의 이미지들이 현실과 매개되어 존재하죠. '세컨드 라이프' 같은 게임이 가상현실에 속한다면, 도로 위에 지도를 겹쳐 보여주는 기술은 증강현실에 해당합니다.

캐나다 출신의 부부 작가인 재닛 카디프Janet Cardiff와 조지 밀러George Miller도 청각을 기반으로 한 증강현실 작품들을 선보

인 바 있습니다. 이들은 〈알터 반호프, 비디오 워크〉(2012)를 통해 발길이 끊긴 기차역의 장면을 미리 촬영해두고, 이를 현재 시점에서 내레이션과 증강현실로 구현했습니다. 영상 속에 등장하는 사람들은 현재의 시공간에 존재하지 않는 사람들이기 때문에 스크린을 통해 기차역을 바라보는 사람들은 과거의 소리를 듣는 듯한 착각이 들고, 현실과 가상의 틈새에서 초월적인 느낌을 경험합니다.

재닛 카디프, 조지 밀러, 〈알터 반호프, 비디오 워크Alter Bahnhof, Video Walk**〉,**

2012년

지금까지 증강현실에 대해 살펴보았는데요, '감소현실DR, Diminished Reality'도 종종 등장하는 개념 중 하나입니다. 감소현실은 어원적으로 증강현실의 반대말로 보이기도 하지만, 사실 반대되는 개념보다는 증강현실의 응용 버전으로 보는 것이 맞습니다.

증강현실이 현실에 가상의 부가 정보를 덧입히는 방식이었다

면, 감소현실은 현실에 존재하는 정보를 삭제한 뒤 다시 정보를 덧입히는 기술입니다. 그러니까 원래 있던 것을 그 자리에 없는 것처럼 보이게 만드는 기술을 말합니다. 현실에서 원치 않는 정보나 삭제하고 싶은 정보가 있을 때 주로 사용되죠.

감소현실을 표현한 예술 작품 중 마크 스크와렉Mark Skwarek의 〈통일 한국의 프로젝트〉는 한국인으로 살아가는 우리들에게 생각할 거리를 던져줍니다. 스크와렉은 감소현실을 이용해 남과 북의 경계 공간에 있는 군사적 이미지들을 삭제함으로써 그동안 우리가 마주할 수밖에 없었던 전쟁의 이미지들을 지워냅니다. 기술을 활용해 우리가 일상에서 무감각하게 잊고 지냈던 이념적 대립을 다시 한번 생각하게 하는 것이죠. 감소현실은 이처럼 보이는 것을 보이지 않게 만들고, 읽을 수 없는 것을 읽을 수 있게 도와줍니다.

마크 스크와렉, 〈통일 한국의 프로젝트Korean Unification Project**〉, 2011년**

점점 발전하는 가상세계

요즘 미술 현장에서는 가상현실과 증강현실이 융합된 모습도 종종 나타납니다. 가상현실과 증강현실을 합친 기술을 혼합현실MR, Mixed Reality이라고 부르는데요, 요즘 너무 많은 신기술들이 등장하다 보니 조금 복잡하다는 느낌을 받을 수 있지만 생각보다 간단합니다.

앞에서 설명한 대로 가상현실은 현실을 완벽하게 차단한 가상을 의미합니다. 그러니까 가상현실에서는 현실이 가상으로 '대체'되는 것이죠. 이와 비교해 증강현실은 현실을 기반으로 대상이 구현되기 때문에 현실을 대체하지 않고 '보완'하는 형태로 이루어집니다. 혼합현실은 이 둘을 합친 개념이고요.

그런데 가상현실과 증강현실을 아울러 혼합현실이라고 부른다고는 하지만 사실 가상현실과 증강현실은 융합하기 어려운 개념이에요. 가상현실은 현실세계에는 존재하지 않는 가상의 객체들을 보여주는 것이고, 증강현실은 현실 공간에 부가적인 정보를 덧입히는 기술이기 때문입니다. 그렇기에 혼합현실이라고 하면 증강현실의 고도화된 형태로 보기도 합니다. 정리해서 말하면 혼합현실은 현실을 바탕으로 현실과 가상의 정보를 혼합해 더욱 진화된 가상세계를 구현해주는 기술이라고 볼 수 있겠습니다.

서던캘리포니아대학교USC 크리에이티브 테크놀로지 연구소가 'USC 쇼아 재단'과 함께 진행한 〈새로운 차원의 증언〉은 홀로코스트 생존자의 증언을 기록해 현대의 우리들과 상호작용이 가능한 혼합현실로 만들어낸 프로젝트입니다. 홀로코스트 생존자와 미래 세대 간의 대화를 통해 나치의 유태인 학살에 대한 성찰을 유도해내기 위한 목적으로 진행되었습니다.

〈새로운 차원의 증언New Dimension in Testimony〉, 2012년

이 프로젝트는 구글의 음성 인식 알고리즘과 자연어 처리 소프트웨어를 사용해 관람객의 질문에 홀로그램 속 인물이 답변하는 형태로 만들어졌습니다. 홀로코스트 생존자는 자신의 경험을 미래 세대에 들려주기 위한 답변으로 기록하는데요, 홀로코스트 생존자가 더 이상 존재하지 않더라도 대화가 자연스럽게 이어질 수 있습니다.

이 프로젝트에는 총 13인의 홀로코스트 생존자가 참여했습니다. 첫 번째 참여자는 핀카스 구터Pinchas Gutter였는데요, 그는 자신이 과거에 경험한 사실을 기록했고, 컴퓨터는 그의 답변을 목록으로 분석해두었습니다. 홀로그램 형태의 핀카스 구터 모습은 표정과 몸짓 등이 물리적으로 존재하는 것처럼 표현되었습니다.

관람객은 핀카스 구터의 증언이 담긴 다큐멘터리를 감상한 뒤 앞에 놓인 마이크를 이용해 그에게 궁금한 점을 실시간으로 질문할 수 있습니다. 컴퓨터는 질문의 키워드를 파악한 뒤 관련 답변을 선택해 핀카스 구터가 답변하는 형태로 영상을 송출합니다. 작품에 참여한 관람객들은 핀카스 구터와 실제로 대화를 나누는 느낌을 받을 수 있어서 오래도록 기억에 남는다고 이야기합니다.

〈새로운 차원의 증언〉, 2012년

〈새로운 차원의 증언〉에 사용된 기술인 혼합현실이 가상현실이나 증강현실과 다른 점은 바로 '실시간 상호작용'입니다. 관람객이 홀로코스트 생존자와 실시간으로 대화를 나누는 것처럼, 가상의 객체와 무언가를 주고받을 수 있다면 혼합기술이 적용된 것으로 보아야 합니다. 가령 스마트폰 화면에 내 방과 완전히 다른 새로운 방이 보인다면 '가상현실', 스마트폰 카메라를 내 방에 비추었을 때 가상의 고양이가 등장한다면 '증강현실', 그 고양이가 나의 반응에 따라 움직인다면 '혼합현실'로 볼 수 있습니다. 혼합현실은 가상현실과 증강현실의 단점을 보완한 기술로 이해하면 될 것 같아요.

무엇이 현실인지조차 알 수 없게 된다면

확장현실XR, Extended Reality은 무엇일까요? 확장현실은 가상현실, 증강현실, 혼합현실을 망라하는 초실감형 기술을 뜻합니다. 혼합현실보다 확장된 개념으로, 현실과 가상 사이의 공간이 더욱 가까워진 상태를 표현하죠. 아직 혼합현실과 확장현실의 구분은 명확하지 않을 수 있어요. 확장현실은 현실과 가상의 결합, 인간과 기계의 상호작용, 혹은 지금은 손에 잡히지 않는 미래의 기술까지 포함하는 개념이기 때문입니다.

확장현실에서 확장을 의미하는 'X'는 아직 정의되지 않은 변수를 뜻한다고 보는 견해도 있습니다. 즉 확장현실은 미래에 등장할 또 다른 형태의 '○○현실' 개념을 포괄합니다.

미래에 등장할 확장현실을 조심스레 예측해본다면 '가상'이라는 상황을 인지하지 못할 정도로 현실 같은 모습이 아닐까 합니다. 지금까지는 우리가 아무리 가상세계에 몰입하더라도 그것이 가상이라는 것을 인지할 수 있었다면, 앞으로의 확장현실세계관에서는 실재 세계에서 발생하는 현상이나 감각이 그대로 재현된다는 것입니다.

이 개념은 미디어 이론가 제이 데이비드 볼터Jay David Bolter와 리처드 그루신Richard Grusin이 말한 '비매개immediacy'와 연결됩니다. 비매개는 사용자가 미디어가 있다는 사실을 느끼지 못하고 미디어가 표상한 대상에 주목하거나 빠져들도록 만드는 표상 양식인데요, 실제 존재하는 것을 투명하게 보여주면서 매체의 매개를 잊게 만드는 방식입니다.

지금까지 우리는 인터넷이나 VR 기기 등의 접속을 통해 가상세계에 들어갔습니다. 하지만 확장현실세계에서는 가상의 객체가 현실에 존재하는 것처럼 느껴지기 때문에 어딘가에 '접속'할 필요가 없어집니다. 현실과 가상이 완전히 중첩되어 현실인지, 가상인지 알 수 없게 되는 것이죠. 이러한 상황을 두고 철학자 마이클 하임Michael Heim은 "가상세계는 지나치게 실제 세계와 같아서는 안 된다"고 우려를 표하기도 했습니다. 가상

세계는 실제와 대비되는 경우에만 의미를 가진다고 본 것입니다.

하지만 우리는 현실과 가상을 분리해 인식했다가 점차 경계를 넘나들고, 이제는 양자가 중첩되는 상황을 목격하고 있습니다. 현재도 그렇지만 미래에는 영화 〈매트릭스〉와 같은 시뮬레이션 속에서 살게 될 가능성이 더욱 큽니다. 확장현실에서 실재와 가상의 구분은 모호해지거나 구분 자체가 무의미해지는 방향으로 나아간다는 것입니다.

이러한 인식은 우리가 이미 가상세계에 살고 있다는 근거이며, 확장현실이 갖는 잠재력을 포괄합니다. 이 상황을 있는 그대로 받아들이고 그 안에서 방향을 모색하는 것이 기술에 대해 막연한 공포를 갖는 것보다 더 바람직하지 않을까 생각합니다.

다음 장에서는 요즘 가장 주목받고 있는 기술인 인공지능과 함께 이를 활용한 예술 작품들을 살펴볼 것입니다. 직접 인공지능을 학습시켜 그림을 그리게 한 예술가부터, 이미 나와 있는 기술을 활용해 더 나은 창작물을 만들어낸 사례까지 다양하게 소개해드리겠습니다. 인공지능을 은유한 예술 작품을 통해 앞으로 우리가 인간 외적인 존재인 인공지능과 어떻게 협력하며 살아갈 것인지에 대한 힌트도 얻으실 수 있을 것입니다.

KEYWORD

12

인공지능

AI

인공지능이 사람보다 그림을 잘 그린다며?

인공지능과 협력하는 예술의 가능성

AI가 그린 그림이 1등을 차지하다

최근 미국에서 열린 미술 공모전에서 인공지능(AI)이 그린 그림이 우승을 차지하면서 논란이 있었습니다. '콜로라도 주립 박람회 미술대회'의 디지털 아트 부문에서 제이슨 앨런Jason Allen이 AI로 제작한 작품 〈스페이스 오페라 극장〉이 1위를 차지했는데요, 앨런은 '미드저니'라는 AI 프로그램을 사용해 이미지를 만들었습니다.

제이슨 앨런, 〈스페이스 오페라 극장Théâtre D'opéra Spatial〉, 2022년

그런데 인공지능이 그린 그림으로 출품한 것은 '부정행위'에 해당한다는 의견이 많았습니다. 하지만 제이슨 앨런은 작품을 제출할 당시 AI 프로그램을 활용했다는 사실을 밝혔고, 공모전의 해당 부문에서도 창작 과정에 디지털 기술을 활용할 수 있다고 명시했기 때문에 별문제가 없다는 의견도 있었습니다.

문제는 인공지능 예술에 관한 갑론을박이 이제 시작에 불과하다는 점입니다. 이러한 이슈가 불거질 때마다 우리는 '인공지능도 창작의 주체가 될 수 있는가'에 대해 고민하게 됩니다. 이번 장에서는 제이슨 앨런이 사용한 프로그램인 미드저니에 대해 알아보고, 이미 존재하고 있던 인공지능 미술 작품들을 살펴본 뒤, 인공지능 예술의 가능성에 대해 함께 생각해보도록 하겠습니다.

자동으로 그림을 그리는 프로그램

미드저니Midjourney는 인공지능 연구소에서 개발한 소프트웨어입니다. 텍스트를 입력하거나 이미지 파일을 삽입하면 인공지능이 알아서 그림을 생성해주는 프로그램이죠. 아직은 영어로만 서비스되고 있는데요, 영어로 자신이 원하는 그림에 대한 설명을 입력하면 1분 내외로 그림을 완성해줍니다.

가령 '남성 정치인의 모습을 파블로 피카소 스타일로', '백남준의 비디오아트를 회화 작품으로', '꽃과 호랑이가 결합한 이미지를 일러스트로', '서울 시내 풍경을 에곤 쉴레 드로잉으로'처럼 구체적으로 설명을 입력하는 식입니다. 이보다 더 창의력을 발휘해 무궁무진한 문장을 입력할 수 있어요.

이 프로그램은 기존의 이미지를 가지고 오는 방식은 아니고, 문장을 입력함과 동시에 그림을 그리는 과정을 보여줍니다. 처음에는 네 개의 그림을 그리기 시작하고, 그림이 완성된 뒤 하나를 선택하면 그림이 발전된 형태로 나타납니다. 관건은 어떤 입력값을 주느냐 하는 것이죠.

공모전에서 우승을 차지한 제이슨 앨런도 우승작을 포함해 세 장의 그림을 얻기까지 80시간가량이 소요되었다고 밝힌 만큼, 웬만한 입력값으로는 원하는 그림이 나오지 않습니다. 미드저니 외에도 텍스트, 이미지, 사운드를 생성해주는 인공지능이 계속해서 개발되고 있습니다.

렘브란트가 그리지 않은 렘브란트 그림

'인공지능 예술' 하면 가장 먼저 떠오르는 프로그램으로는 구글의 '딥드림Deep Dream'이 있습니다. 딥드림은 '딥러닝' 기술을 시각 이미지에 적용한 것으로, 결과물이 마치 꿈을 꾸는 듯한 추상적인 이미지를 닮았다고 해서 딥드림이라는 이름이 붙여졌어요. 2015년부터 연구된 딥드림은 이미지에 나타나는 패턴 차이를 학습한 뒤 자신이 알고 있는 패턴을 기반으로 새로운 이미지를 만들어내는 방식입니다.

딥드림은 '인셉셔니즘Inceptionism'이라는 기술을 적용하고 있습니다. 인셉셔니즘은 크리스토퍼 놀란 감독의 영화 〈인셉션〉에서 따온 명칭으로, 기존에 입력된 이미지에서 변수를 찾아내

새로운 이미지를 합성하는 방식입니다. 우리도 간혹 벽지의 무늬 같은 데에서 사람 얼굴 모양을 찾아낼 때가 있는데요, 인셉셔니즘은 저장해둔 이미지들과 연관성이 높은 것을 합성하는 기술을 의미합니다. 때론 특정 패턴을 과잉 해석하기도 하지만, 입력된 이미지에 기반해 몽환적인 이미지를 만들어낼 수 있다는 것이 딥드림의 가장 큰 특징입니다.

한편 마이크로소프트와 네덜란드 공과대학교, 렘브란트미술관에서 2014년부터 공동으로 진행해온 '넥스트 렘브란트'라는 프로젝트도 주목할 만합니다. '넥스트 렘브란트'는 딥러닝 알고리즘이 2년에 걸쳐 346점의 렘브란트 그림을 분석하고 그 특징을 파악해 렘브란트풍의 새로운 작품을 만들어내는 프로젝트입니다.

〈넥스트 렘브란트 프로젝트The Next Rembrandt〉, 2016년

이 프로젝트의 흥미로운 부분은 인공지능이 단순히 렘브란트의 스타일을 따라한 것이 아닌, 그림의 주제를 스스로 선택해

완전히 새로운 그림을 창조했다는 데에 있습니다. '어두운 색상의 옷을 입고 모자를 쓴 수염이 난 30~40대 백인 남성의 초상화'라는 주제는 프로그래머가 입력한 값이 아니었어요. 그림 속 남성이 얼굴을 오른쪽으로 살짝 돌리고 있는 것도요. 모두 인공지능이 스스로 결정했다는 사실이 놀랍기만 합니다. 어떤 그림을 그려야 할지 결정한 뒤에는 그동안 학습한 렘브란트 스타일로 눈, 코, 입, 귀 등을 표현했고, 다음으로는 3D 프린팅 기술과 UV 잉크 등을 활용해 렘브란트가 사용했던 붓 터치를 재현하는 과정을 거쳤습니다.

2019년 10월 크리스티 경매에서 약 5억 원에 낙찰된 〈에드몽 드 벨라미〉 초상도 인공지능 예술을 언급할 때 빠지지 않고 등장하는 작품입니다. 파리의 예술 단체 오비어스Obvious가 개발한 인공지능 알고리즘이 그린 그림인데요, 이 AI는 14세기에서 20세기 사이에 그려진 1만 5,000여 장의 초상화를 학습해 실존하지 않는 인물인 벨라미의 초상을 그려냈습니다.

〈에드몽 드 벨라미Edmond de Belamy〉, 2018년

지금까지 살펴본 사례들보다 훨씬 앞선 인공지능 예술 작품도 있습니다. 화가였던 헤럴드 코헨Harold Cohen은 1973년에 스스로 그림을 그릴 수 있는 인공지능 알고리즘인 '아론AARON'을 개발했습니다. 아론은 버튼을 누르면 순식간에 드로잉을 하거나 색을 칠하면서 추상화의 작법을 재현하는 인공지능이었습니다. 헤럴드 코헨은 그 자신이 추상 화가였기 때문에 이미지를 해석하고 표현하는 데에 깊은 관심을 가지고 있었어요. 그는 추상화의 선, 형태, 색과 같은 요소들이 인간의 정신세계에서 어떻게 생성되는지 탐구했고, 그 결과물로 '아론'을 만들어내게 된 것입니다.

처음에는 '선'을 이용한 추상화 위주였으나 점차 보완되고 발전해 '면'을 이용해 형태를 표현하는 그림을 그리게 됩니다. 처음에는 색을 칠할 수 없어 아론이 그림을 그리고 헤럴드 코헨이 색을 칠했는데요, 1995년에는 물감을 섞고 색칠을 하는 것이 가능해졌습니다. 이러한 다양한 사례의 등장으로 인공지능이 창작한 결과물이 예술이 될 수 있느냐에 대한 논의는 더욱 첨예해지고 있습니다.

AI는 어떤 모습으로 존재할까

사실 인간이 또 다른 인간을 만들려는 시도는 아주 먼 옛날부터 계속되어왔습니다. 고대 그리스의 수학자 헤론Heron이 고안한 자동 기계 장치부터 프랑스 발명가인 자크 드 보캉송Jacques de Vaucanson이 만든 '소화하는 오리'에 이르기까지 '인간을 만들려는 기술'은 계속해서 시도되어왔죠. 그리스 신화의 '피그말리온 신화'도 비슷한 맥락으로 읽힙니다. 키프로스의 조각가인 피그말리온은 자신이 만든 조각상과 사랑에 빠진 인물입니다. 자신이 만들어낸 창조물이 인간으로 변하고, 또 그 창조물과 사랑에 빠지는 이 이야기는 최근의 인공지능 이슈와도 묘하게 연결되는 것 같은데요, 인간을 재현하려는 시도라는 점에서 접점을 발견할 수 있기 때문입니다.

그런데 지금까지 인간을 재현하려는 시도들은 대체로 인간을 '모방'한 모습으로 나타났던 것 같습니다. 사실 인공지능이 꼭 인간의 모습으로 존재하는 것은 아닌데 말이죠. 그래서 '인공지능은 어떤 모습으로 존재하는가'라는 질문에 답이 되어줄 작가의 작품을 소개해보려 합니다.

바로 설치미술가이자 전자음악가인 김윤철의 〈쏟아지는 입자들의 폭포〉입니다. 김윤철은 2022년 제59회 베니스 비엔날레 한국관의 대표 작가이기도 합니다. 그는 독일 유학 시절부터 '물질'에 주목하면서 인간이 경험할 수 있는 영역 너머의 무언가를 탐구해왔습니다. 작가는 이 〈쏟아지는 입자들의 폭포〉에서 유리 실린더와 연결된 마이크로 튜브를 통해 액체가 유동하는 모습을 표현합니다. 작가가 물질을 주제로 작업을 시작하게 된 계기는 독일 유학 시절의 일화에서 찾을 수 있습니다. 떡을 좋아하는 자신을 위해 어머니가 소포로 떡을 보내주곤 하셨다는데요, 떡이 온전히 도착할 때도 있었지만 여름에는 상한 채로 오기도 했다고 합니다. 작가는 떡이라는 물질이 얼마만큼 멀리에서 왔는지 스스로 말하고 있다는 생각이 들었다고 언급한 적이 있습니다. 우리는 인간이 물질에 다다른다고 생각하지만 실제로는 물질이 우리에게 다가온다는 것입니다. 인간 입장에선 먹지 못하게 된 떡은 버려야 할 대상이었는

데, 그 떡이 시공간을 말하는 주체가 된다고 생각하니 완전히 다른 차원에 다다른 느낌이었다고 합니다. 앞서 살펴본 포스트휴먼의 사유와도 연결된다고 볼 수 있어요.

〈쏟아지는 입자들의 폭포〉는 이러한 생각을 바탕으로 만들어진 작품으로 읽힙니다. 이 작품은 인간이 인간 이외의 존재들과 어떻게 상호작용하는지를 보여주는데요, 저는 이 작품이 인간 외적인 존재 중 하나인 인공지능 알고리즘을 은유한다고 생각합니다. 가령 최근 많은 주목을 받고 있는 '오픈 AI'의 대화형 인공지능 서비스 챗GPT는 인간이 입력한 값에서 답변을 '선택'하는 방식이 아니라, 요구에 맞춰 새로운 결과를 '생성'하는 방식으로 고안되었습니다. '상한 떡'이 스스로에 대해 말하는 것처럼 알고리즘 또한 자신의 존재 방식을 스스로 결정하는 것이죠. 유리 실린더와 연결된 액체가 튜브를 통해 유동하는 모습은 알고리즘이 실제로 어떻게 움직이는지 그 이면의 속성을 보도록 안내합니다. 인공지능을 직접적으로 활용해 만든 작품이 아님에도 인간과 알고리즘 사이에 끊임없는 연결을 인식하도록 함으로써 우리가 가지고 있는 인간중심주의적인 사고 체계에 균열을 가하는 것이죠.

작가가 비엔날레 전시장에 설치한 〈채도 V〉 또한 비슷한 맥락

마치 인공지능 알고리즘처럼,
유리 실린더와 연결된 마이크로 튜브에서
액체가 움직입니다.

작품은, 우리가 가진 인간중심주의적
사고 체계에 균열을 가하는 것이죠.

김윤철, 〈쏟아지는 입자들의 폭포Cascade I〉
2016년, 미세 유체 역학 설치, PDMS, 모터, 마이크로 튜브, 마이크로 컨트롤러, 아크릴,
비맥동 펌프, 솔레노이드 밸브, 500×200×50cm, 작가 제공 (사진: Studio Locus
Solus)

물고기 비늘 같은 수백 개의 셀이
기계 신호에 따라 다채로운 색을 보여줍니다.

작가는 물질의 세계를 횡단해
서로 뒤얽힌 여러 사건을
관람객이 경험하도록 합니다.

GYRE
Yunchul Kim
Korean Pavilion

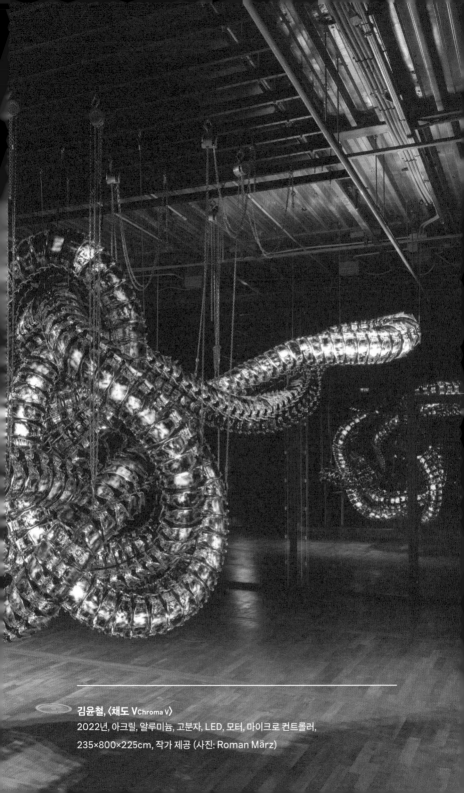

김윤철, 〈채도 VChroma V〉
2022년, 아크릴, 알루미늄, 고분자, LED, 모터, 마이크로 컨트롤러,
235×800×225cm, 작가 제공 (사진: Roman März)

으로 읽힙니다. 그가 만든 이 거대한 '기계 매듭'의 곡면은 알고리즘에 의해 수학적으로 생성된 것입니다. 물고기 비늘처럼 덮여 있는 382개의 셀들은 기계의 신호에 따라 다채로운 색의 프리즘을 드러냅니다. 이 작품의 움직임은 옆방에 놓인 〈백 개의 눈을 가진 거인-부풀은 태양들〉에 의해 조정되고 있는데요, 〈백 개의 눈을 가진 거인-부풀은 태양들〉이 대기 중에 떠 있는 뮤온 입자를 인지할 때마다 〈채도 V〉에 신호를 보내 움직임을 관장하는 것이죠. 작가는 물질의 세계를 횡단해 관람객으로 하여금 서로 뒤얽힌 여러 사건들을 경험하게 합니다.

작가가 구현한 물질의 세계는 인간과 기계의 관계를 다루면서 우리가 지각할 수 없는 무언가를 행위자로 상정합니다. 저는 인간이 컨트롤할 수 있는 경험의 범위를 능가할 수 있다는 지점에서 인공지능이 김윤철의 작품과 비슷한 궤적에 있다고 느낍니다. 인공지능이 데이터에 의해 생성된 관계들로 구성되는 것처럼, 김윤철의 작품에서 여러 존재들은 하나의 네트워크를 구성하며 평평하게 존재합니다. 김윤철은 스스로 호흡하고 살아 움직이는 것 같은 자신의 작품을 통해 인간과 기계, 사물과 자연이 공존하는 세계를 그려냅니다. 도래할 세계에서 인간이 인간 외적인 존재들과 어떻게 상호작용할 수 있는지 보여준다는 생각이 듭니다.

컴퓨터가 인간이 되고, 인간이 컴퓨터가 된다면

앞으로 우리가 살아갈 세상에서는 인간과 인공지능을 대립적인 관계로 설정할 수 없을 것 같습니다. 오히려 인간과 컴퓨터를 각각의 행위자로 보고 서로 상호작용하는 존재로 파악해야겠죠. 이러한 측면에서 '튜링스 맨Turing's Man'이라는 개념을 소개해보려 합니다. 튜링스 맨은 인공지능의 개념을 처음으로 고안한 컴퓨터 과학자 앨런 튜링Alan Turing의 이름을 차용해 지어졌습니다.

튜링스 맨은 컴퓨터를 통해 세상을 이해하고 자신의 본질도 재규정하려는 인간을 의미합니다. 뉴미디어 이론가인 제이 데이비드 볼터가 제안한 개념인데요, 인간과 컴퓨터가 창조적으

로 융합한 상태를 뜻합니다. 인간의 기계화 혹은 기계의 인간화, 둘 다 가능해요. 그는 컴퓨터 활용이 늘어나면 컴퓨터를 통해 인간의 지성을 새롭게 이해할 수 있다고 주장합니다. 컴퓨터의 등장 이후 사람들은 인간을 '정보 처리 장치'로, 우리가 사는 이 세계를 '처리 가능한 정보'로 여기게 되었다는 것이죠. 그는 인간이 컴퓨터처럼 생각하고 컴퓨터가 인간을 대체하는 현상이 나타났다고 주장합니다.

사실 우리가 막연한 기술 공포증에 빠지는 이유는 인간과 컴퓨터를 구분지어 생각하기 때문인 것 같습니다. 그러면서 쉽게 인간이 컴퓨터보다 우월하다고 생각하죠. 한마디로 인간중심주의적인 사고가 내재해 있는 것입니다. 물론 인간에 의해 컴퓨터가 발명된 것은 맞아요. 하지만 컴퓨터는 나름대로 이 세계 안에서 자신의 기능을 수행합니다. 인공지능과 함께 살아가야 하는 이 세계를 제대로 파악하기 위해서는 인간과 인공지능의 경계를 찬찬히 들여다볼 필요가 있어요. 인간은 단지 컴퓨터와 관계 맺고 살아가는 존재이며, 이는 인간과 컴퓨터가 이 세계에서 공동으로 기능할 여지가 있다는 것입니다.

우리는 어떤 측면에서는 이미 튜링스 맨으로 기능하고 있다는 생각이 듭니다. 우리는 이제 컴퓨터 없는 삶을 상상하기 어려

워졌어요. 실제세계를 마주하기보다는 스마트폰 화면 속의 세계를 경유하죠. 스마트폰을 '뇌'이자 '손'으로 활용하는 우리는 이미 우리를 스마트폰 인류로 재규정한 것입니다. 제이 데이비드 볼터가 '튜링스 맨'이라는 개념을 제시한 이유도 여기에 있습니다.

인간과 컴퓨터를 대립적으로 생각하지 말고 기술을 통해 인간 자유를 확장시켜나가야 한다는 것이죠. 그는 컴퓨터에 의해 인간이 대체되는 상황에 반대한다는 자신의 생각을 명백하게 밝히고 있습니다. 그러면서 '인공지능'이 아닌 '종합적 지성'이라는 표현을 사용할 것을 권고하죠. 인간과 컴퓨터의 창조적 상호작용을 통해 양자가 종합하는 세계를 만들어나갈 필요가 있어 보입니다.

인간과 인공지능의 협력이 바꿀 미술의 미래

요즘 인공지능 예술을 둘러싼 논의가 활발하게 진행되고 있는데요, 인공지능 예술에 대해서는 '사진'이 처음 등장했을 때와 비교해 생각해보면 좋을 것 같습니다. 사진이 발명되었을 당시 사람들은 이제 예술이 종말을 맞을 거라고 예상했죠. 인간의 손이 아무리 뛰어나더라도 사진보다 똑같이 그려낼 수는 없으니까요. 하지만 사진이 등장하고 난 뒤 예술가는 손으로 일일이 그려내던 노동에서 벗어나 보다 넓은 의미에서 창의력을 발휘할 수 있게 되었습니다. 자연을 그대로 '재현'하는 것이 아니라 생각이나 느낌을 표현하기도 하고, 눈에 보이지 않는 것들을 가시화하기도 했으니까요. 이러한 변화가 '현대미술'의 탄생으로 이어진 것입니다.

인공지능 예술도 이러한 관점에서 생각해보면 좋을 것 같아요. 인공지능은 예술가의 창작을 돕는 하나의 기술적 도구로서 시각예술을 확장하는 데에 기여할 수 있다는 것입니다. 실제로 인공지능의 창의력은 인간의 창의력을 복제한 것이라고 볼 수 있어요. 프로그래머들이 알고리즘을 만들고, 예술가는 만들어진 인공지능을 도구로 사용하니까요.

인공지능은 급속도로 발전을 거듭하고 있는 만큼 머지않아 우리의 삶뿐만 아니라 예술계에도 어떤 형태로든 영향을 미칠수밖에 없습니다. 그렇지 않아도 인공지능이 인간을 대체할수도 있다는 불안감이 있는데, 이제는 가장 인간적인 활동이라고 여겨온 예술마저 위협받지 않을까 하는 걱정이 드는 것입니다.

지금까지 인간은 예술에 있어서 '주체'라는 입장을 무의식적으로 고수해왔던 것 같습니다. 인간과 기술을 이분법적으로 구분하고, 기술은 인간의 명령에 따르는 부수적인 존재로 파악했던 것이죠. 이러한 전제는 인간이 만든 기술을 '객체'로 보는 위험을 안고 있습니다.

하지만 앞서 살펴본 사례들은 모두 인간과 인공지능이 연합해

작품을 만드는 과정이었습니다. 인간이 알고리즘을 만들어 인공지능을 학습시키고, 인공지능은 새로운 이미지를 창조합니다. 그리고 그 결과물에 대한 창조성 평가는 다시 인간의 몫이죠. 인공지능에 대한 막연한 두려움을 넘어 이제 인간과 인공지능이 서로 소통하면서 서로가 새로운 역할을 수행하는 상황이 만들어진 듯합니다.

이미 시작된 인공지능 시대에서는 '인간 vs 인공지능'의 대결 구도를 버리는 것이 관건이 아닐까 생각합니다. 인간과 기술을 이분법적으로 바라보는 시각에서 벗어나 각각을 행위자로 인정하자는 이야기입니다.

인간은 수많은 존재들과 네트워크를 이루고 있고, 인간 외적인 존재들도 인간처럼 행위능력을 갖고 있기 때문에 인간과 비인간을 동등하게 다뤄야 한다는 것이죠. 인간도 장단점이 있고, 인공지능도 장단점이 있는 만큼 '인공지능과 협력하는 인간'이야말로 인공지능 시대를 살아가는 우리의 자세가 아닐까 합니다.

현대미술, 세계를 이해하는 하나의 통로

작품 설명을 읽으면 작품이 이해되는 것이 아니라 숙제가 하나 더 생긴 기분이 들 때가 있습니다. 작품을 이해하기도 벅찬데 작품 설명까지 난해해서 '현대미술은 도통 모르겠다'라는 부정적인 감정만 남는 것이죠. 간결하고 명확하게 설명하면 좋으련만 현실적으로는 그렇지 못한 경우가 많습니다.

하지만 작품 설명에 의존하지 않더라도 좋은 작품을 구별하는 것은 가능하다고 생각합니다. 좋은 현대미술은 감정적 반응을 유발하고 내적인 울림을 주기 때문이에요. 배경 지식이 없더라도 좋은 작품을 마주하면 순수하게 이끌리는 지점이 분명히 있습니다.

요한 이데마Johan Idema는 자신의 책 『미술관 100% 활용법』에서 예술가 에드 루샤Ed Ruscha의 말을 인용해 좋은 미술과 나쁜 미술을 구별하는 방법을 제안합니다.

> 좋은 미술을 접했을 때 반응: "응? 와아!"
> 나쁜 미술을 접했을 때 반응: "와아! 응?"

그러니까 처음 접했을 때 말문이 막히더라도 나중에 우리를 놀라게 하는 미술이 좋은 미술이라는 것입니다. 어떤 작품을 보고 첫눈에 혐오하게 되었다 하더라도 계속해서 바라본다면 좀 더 발전된 반응을 하게 되고 더 많은 것을 발견하게 된다는 것이죠. 여러분들도 '응?'이라는 반응에서 천천히 '와아!'로 옮겨가는 순간을 경험해보세요.

현대미술 감상은 한마디로 작품과의 관계 맺기라고 생각합니다. 나도 모르게 발걸음이 멈춰지는 작품이 있는 것처럼, 시선을 붙들어 나를 에워싸는 예술적 아우라가 분명이 존재합니다. 무심코 지나쳤다가 다시 들르게 되는 작품도 있죠. 처음에는 미처 발견하지 못한 부분을 놓치지 않도록 작품을 '다시' 바라보면 좋을 것 같아요. 오랜 시간을 들여 바라본 뒤에야 비로소 작품이 나에게 다가오는 경우도 많으니까요.

책에서 비교적 쉬운 말로 현대미술이라는 복잡한 개념을 소개하려 했지만 여전히 모호함은 남는다고 생각합니다. 그 이유는 실제로 현대미술이 모호하기 때문이에요. 요즘 미술을 이해하는 것이 간단한 문제가 아닌 만큼, 저는 그 모호함을 있는 그대로 두려 합니다. 다만 여러분이 앞으로 현대미술 작품을 감상하면서 마주칠 당혹감을 조금이나마 줄여주고자 예술가를 움직이는 힘은 무엇인지, 그들은 왜 이러한 작품을 만드는지에 대한 이야기를 하는 것으로 글을 마무리하려 합니다.

요즘 미술가들은 사람들에게 '시각적 충격'을 주는 것을 하나의 커다란 동기로 삼고 있는 것 같습니다. 실제로 미술은 오래전부터 새로운 볼거리를 추구해왔는데, 그중에서도 현대미술은 과거의 그 어떤 미술보다 새로운 시각적 충격을 주려 합니다. 마르셀 뒤샹이 '현대미술의 아버지'로 불리는 이유는 그가 〈샘〉이라는 제목으로 남성용 소변기를 전시해 시각적 충격을 주었기 때문이라고 봅니다. 파블로 피카소의 큐비즘 회화, 르네 마그리트의 초현실주의 그림, 도널드 저드의 미니멀리즘 조각, 데미언 허스트의 다이아몬드 해골, 백남준의 비디오아트, 제프 쿤스의 풍선 강아지 조각…. 이러한 현대미술 작품들은 모두 이전에는 전혀 본 적이 없는 형태여서 우리에게 비일상적인 감각을 불러일으키게 합니다.

물론 시각적 충격을 주는 것만이 작가들의 창작 동기는 아니에요. 작가들 중에서는 미디엄medium을 탐구하는 것을 예술 활동의 목표로 삼는 경우도 많습니다. 미술에서 '미디엄'은 매체를 뜻하는 말인데요, 자신의 표현 행위를 실행할 매체의 가능성과 한계를 숙고하는 것이 그 자체로 창작 활동이 되는 것입니다. 책의 초반부에서 살펴본 잭슨 폴록은 회화의 매체인 캔버스를 탐구하면서 '평면성'을 보여주었고요, 게르하르트 리히터는 사진 출현 이후의 회화를 탐구하기 위해 '포토 페인팅'을 선보였습니다. 이처럼 위대한 현대미술가들은 시각적 충격을 주는 방법을 모색함과 동시에 매체에 대한 실험을 진행합니다. 이제 여러분들도 전시장에서 매체에 대한 실험을 하고 있는 작가들의 작품을 마주하면 이전과 달리 반가움이 앞설지도 모릅니다.

다음으로는 미술계 안팎에서 제도를 비판하기 위한 목적으로 창작 활동을 하는 작가들도 많다고 생각합니다. 앞서 살펴본 다니엘 뷔랑의 '줄무늬'나 리크리트 티라바니자의 '음식' 미술이 여기에 속하죠. 미술 제도에 대한 비판을 넘어 직접 정치적 목소리를 내는 작가들도 많습니다. 아이 웨이웨이Ai Weiwei 같은 작가들은 중국 정부에 항거해 반체제적 예술을 선보이다가 가택연금에 처하기도 했었죠.

또 책의 후반부에서 말씀드린 것처럼 미래에 대한 메시지를 던지기 위해 창작 활동을 수행하는 작가들도 있습니다. SF 영화가 미래에 대한 통찰력을 보여주는 것처럼, 현대미술 또한 세계를 인식하는 틀을 새롭게 제시할 수 있습니다. 기후위기와 코로나19 팬데믹, 인공지능 등이 인류의 미래를 위협하고 있는 상황에서 예술가들은 과학·예술·철학의 경계를 넘나들며 새로운 조합을 찾아내고 우리의 인식을 변화시키는 데에 도움을 줍니다.

이 외에도 다양한 창작 동기가 있겠지만 결국 현대미술은 '세계에 대한 이해'가 아닐까 합니다. 미술 자체를 많이 아는 것보다 오히려 동시대 세계 정세나 자본주의, 철학, 역사, 과학 등을 이해하는 것이 작품을 이해하는 데에 훨씬 더 큰 도움이 되니까요. 현대미술을 통해 '인간이란 무엇인가', '인간과 세계는 어떻게 연결되어 있는가'라는 문제에 집중하게 된다면 우리를 둘러싼 환경이 조금씩 변화하기 시작할 거라고 생각합니다.

부록 1

미술시장이란?

현대미술은 자본주의의 거대한 흐름 속에 위치합니다. 작가들의 작품세계를 이해하려는 노력도 중요하지만 그에 못지않게 산업적 측면에서 현대미술을 살피는 것도 필요합니다.

미술시장은 미술계 안에 포함되는 개념이지만, 요즘은 그 규모가 워낙 커지다 보니 미술시장이 미술계의 대부분을 차지하는 것처럼 느껴지기도 합니다. 물론 미술관을 비롯해 영리 활동을 하지 않는 곳도 많습니다. 미술관과 갤러리의 차이를 떠올려보세요. 여러분도 잘 알다시피 가장 큰 차이는 작품을 사고팔 수 있느냐의 여부입니다. 미술관도 작품 거래를 합니다만 그것은 작가의 작품을 소장하려는 목적이지, 판매나 중개를

위한 것은 아닙니다. 한번 미술관에 들어간 작품은 시장에 나오지 않기 때문에 '미술관은 미술 작품의 무덤이다'라는 말도 있습니다. 미술관은 전시, 수집, 연구, 교육을 주목적으로 하는 반면, 갤러리는 작품 판매 등의 영리 활동을 주로 하며 미술시장의 범주에 위치합니다.

1차 시장과 2차 시장

미술시장의 구조를 나타내는 개념 중 하나는 '1차 시장Primary Market'과 '2차 시장Secondary Market'입니다. '1차 시장'은 작품이 작가의 손을 떠나 처음으로 판매되는 시장을 뜻합니다. 요즘은 작가가 직접 소비자에게 판매하는 경우도 있다고는 하지만 대체적으로는 갤러리를 통해 거래되는 시장을 1차 시장이라고 합니다.

'2차 시장'은 1차 시장에서 판매된 적이 있던 미술품이 재판매되는 시장을 의미합니다. 2차 시장의 대표적 주체로는 '경매사'가 있습니다. 미술품 경매는 자본주의 사회에서 공개적인 검증 절차로 투명하게 미술품이 거래되는 방식으로, 작가와 작품에 대한 평가가 이루어지는 장이라고 볼 수 있습니다. 경매

는 작품의 가격을 결정하지 않은 상태에서 추정가를 제시해 구매자의 결정을 유도하는 방식입니다. 경매사들은 작품의 이전 판매 가격뿐만 아니라 유사 작품의 거래 기록 및 시장가, 위탁자의 희망 판매가 등을 종합적으로 고려해 추정 가격을 정하고 경매에 내놓게 됩니다. 구매를 원하는 경매 참가자는 작품의 가치, 작가의 명성, 과거 소장 이력, 투자 가치 등을 종합적으로 판단합니다.

1차 시장을 거쳐 2차 시장에서 거래되는 미술품은 미술계라는 체계 안에서 작품의 예술적·경제적 가치가 평가되고 작품의 진위여부도 어느 정도 검증됩니다.

그런데 요즘은 1차 시장과 2차 시장의 경계가 조금씩 모호해지는 추세이긴 합니다. 경매 회사가 갤러리를 운영하거나 갤러리가 2차 시장에 참여하는 모습도 볼 수 있습니다. 아트페어에서도 최초 판매와 재판매의 구분이 사라지고 있죠. 온라인 플랫폼에서도 거래가 일어나고, 백화점도 미술품을 판매하기 시작하면서 점차 'N차 시장'으로 확산되고 있습니다.

아트페어

앞서 1차 시장의 대표적 주체가 갤러리라고 설명했는데요, 갤러리들이 한 장소에 모여 미술품을 전시·판매하는 행사가 바로 '아트페어Art Fair'입니다. 1990년대에는 비엔날레가 각광을 받았다면, 2000년대 들어서는 아트페어가 미술 이벤트로서 대중적 파급력을 보여주고 있습니다. 실험적이면서도 비상업적인 작품이 주로 출품되는 비엔날레와 달리, 아트페어에는 판매를 목적으로 작품이 전시됩니다.

아트페어의 가장 큰 장점은 곳곳에 위치한 수많은 갤러리를 직접 찾아다니지 않아도 한곳에서 미술품을 감상하고 거래할 수 있다는 것입니다. 미술품 컬렉터 입장에서는 마치 백화점에 방문한 것처럼 한곳에서 작품을 감상하고 구입할 수 있죠. 어느 정도 규모가 있는 아트페어의 경우 주최 측에서 참여 갤러리를 심사하기 때문에 공신력이 담보된다는 장점도 있고, 컬렉터들의 의사결정 과정을 단축시키는 효과가 있습니다.

불과 20년 전까지만 해도 미술의 흐름을 분석하고 작가와 작품의 가치를 평가하는 일은 전적으로 미술관의 소관이었습니다. 작품의 가치를 평가하는 데에 있어서 미술시장의 역할은

존재했으나 제한적이었고, 미술사학자와 평론가 같은 전문가들의 연구·비평이 주를 이루었습니다.

그러나 1980년대 전 세계적인 경기 호황기에 미술시장도 부흥기를 맞이했고, 점차 상업적인 아트페어도 미적인 권위를 획득하게 되었습니다. 전 세계 각 지역에서 아트페어가 설립된 것도 이 시기입니다. 아트 바젤Art Basel, 아트 시카고Art Chicago, 아트 쾰른Art Cologne, 피악FIAC 등이 대표적입니다. 최근 10여 년 동안 다양한 기획력과 차별화된 전략으로 무장한 아트페어들도 속속 등장했습니다. 국내 아트페어로는 서울국제아트페어KIAF, 화랑미술제, 아트 부산Art Busan, 마니프MANIF, 더프리뷰 성수 등이 있습니다.

미술시장의 형성

오늘날에는 미술품이 거래 가능한 하나의 상품으로 인지되고 있지만 르네상스 시기 이전에는 후원의 개념으로 여겨졌습니다. 예술가들이 기량을 펼칠 수 있도록 물적 지원을 아끼지 않았던 이탈리아의 메디치 가문을 들어보았을 텐데요, 물론 이 시기 미술품은 왕과 귀족, 종교인들의 전유물로 인식되었죠.

미술품이 상업적으로 거래된 초기 사례는 15세기 초 설탕 무역의 중심지였던 벨기에 안트베르펜 지역에서 찾을 수 있습니다. 돈과 물자가 넘쳐나는 이곳 무역도시에서 미술품 거래 시장이 열리곤 했다고 전해집니다. 17세기 초에는 네덜란드에 아트 딜러들이 등장하면서 미술시장이 본격적으로 형성되었고, 18세기에는 영국에 소더비Sotheby's, 크리스티Christie's 등의 경매 회사가 설립되어 작품이 거래되기 시작했습니다. 프랑스혁명 이후에는 파리의 신흥 부르주아 계급을 중심으로 미술품 수요가 늘어났고, 1960년대 이후부터는 미국이 미술시장의 중심지가 되었습니다.

국내 미술시장은 경기 성장기인 1970년대부터 본격적으로 시작되었습니다. 작가와 컬렉터 사이에 갤러리라는 매개자가 개입해 유통하는 시장 형태가 등장한 것이죠. '현대화랑'을 비롯한 다양한 갤러리들이 등장한 것도 이 시기입니다. 그러다가 1997년 IMF 외환위기를 맞아 미술시장이 붕괴했고, 이로 인한 미술시장의 침체가 오랫동안 이어졌습니다. 다행히 2000년대 초부터는 세계적으로 경기 확장이 일어나면서 미술시장이 부활했고, 현재 국내 미술시장의 규모는 약 1조 원 정도로 추산됩니다.

부록 2

미술품 가격은 어떻게 정해질까

일반적인 재화는 수요와 공급의 법칙에 의해 가격이 결정되곤 하지만 미술품 가격은 아주 다양한 요인에 따라 가격이 정해집니다. 뉴욕에서 활동하는 경매 전문가 휴 힐더슬리Hugh Hildesley는 미술품의 가치가 매겨지는 열 가지 기준을 제시합니다. 미술품의 질, 크기, 매체, 주제, 진위여부, 희귀성, 보존 상태, 역사적 중요성, 출처, 유행이 그것입니다. 하버드경영대학원의 교수 보리스 그로이스버그Boris Groysberg 또한 고정 요소(미술가, 주제, 매체, 크기, 질, 파급력, 희소성, 보존 상태)와 가변 요소(소장 이력, 관련된 문헌, 전시 경력, 홍보, 거래된 장소, 외부 환경, 유행, 신선미)로 나눠 가격이 결정되는 요소를 분석했습니다. 다음은 이러한 요소들을 종합해 예술적 가치, 작가의 명성, 작가

의 생존 여부, 작품의 장르, 작품의 크기, 작품의 상태, 작품의 이력 등의 가격 결정 요인을 정리한 것입니다.

예술적 가치

예술적 가치는 다양한 요소에 의해 부여됩니다. 작품의 주제와 주제를 구성하는 요소들을 먼저 살피게 되고, 시대적 보편성과 특수성을 두루 고려합니다. 예술적 가치를 '객관적으로' 측정하는 것은 사실상 불가능하지만 기본적인 평가 기준은 존재합니다.

예술적 가치 측정은 동시대에 활동하는 전문가들에 의해 이루어지는데요, 미술비평가가 대표적입니다. 2000년대 들어서면서 미술비평가의 영향력이 점차 줄어들고 있지만 이전까지는 비평가의 비평에 따라 작품의 예술적 가치가 달라졌습니다. 비평은 예술의 상업화로부터 예술을 보호하고 문화적 가치를 부여하는 동시에 예술사의 맥락에서 예술을 평가하는 역할을 합니다. 예술철학자 아서 단토Arthur Danto는 미술비평가가 예술품에 정당성을 부여하는 역할을 한다고 표현하기도 합니다.

어떤 미술관에서 전시가 되었는지도 예술적 가치를 부여하는 기준이 됩니다. 미술관에서 전시되고 있다는 사실만으로도 가치를 인정받았다는 의미니까요. 미술관이 소장한 작품은 다시 시장에 나올 수 없지만 그 작가의 다른 작품이 거래될 때 가격 상승 요인으로 작용합니다.

작가의 명성

작가의 명성은 미술품의 가격 결정에 있어서 가장 중요한 요인으로 꼽힙니다. 작가가 현재 얼마나 명성을 누리고 있는지를 수학적으로 측정할 수는 없으나, 대체로 다음과 같은 기준으로 판단이 가능합니다.

-개인전 및 단체전 경력, 주요 전시회 경력

-주요 수상 경력

-비평적 반응, 학문적인 수용

-주요 도서 출판물 등장 여부

-미술 정기간행물과 잡지에서의 거론 여부

-주요 공공 소장품, 개인 소장품 포함 여부

이러한 요소들이 모두 어우러져 작가의 '프리미엄'을 형성하게 됩니다. 특히 개인전, 단체전 등 전시 경력이 중요합니다. 꾸준히 신작을 발표하면서 전시에 참여해온 작가라면 미술관이든 시장이든 주목하기 마련입니다. 전시를 시작으로 선순환이 이루어지는 구조라고 볼 수 있습니다.

작가의 출신 학교도 변수가 되곤 하는데요, 이는 사회의 다른 분야에서도 나타나는 현상 정도라고 생각하면 될 것 같습니다. 대학 교육은 예비 작가가 작품 창작과 관련해 미학적 고민을 하고 실질적 기술을 숙련할 수 있게 하고, 또 인적 네트워크도 형성하게 하니까요. 이러한 지점에서 대학은 미술품 가치 생성 과정에서 가장 필수적인 톱니바퀴의 역할을 담당하고 있는 것이 사실입니다.

요즘은 대중적인 인지도 또한 가격에 큰 영향을 미칩니다. 비평가들이 분석하는 예술적 가치보다 대중적인 선호도가 가격 흐름에 더 큰 영향을 주고 있는 것인데요, 미디어에 의해 많이 다루어지거나 소셜 미디어에서 계속 언급되는 경우, 가격이 높아지는 사례가 꽤 있습니다.

작가의 생존 여부

미술시장에는 '사망 효과'라는 용어가 있는데요, 작가가 사망했을 경우 미술품 가격이 상승하는 현상입니다. 작가가 사망하면 수요-공급 법칙상 공급이 제한되기 때문에 가격이 높아지는 것이죠. 작가가 고령인 경우에도 작품이 꾸준히 나오기 어렵기 때문에 미술품 가격 상승 요인이 됩니다.

작품의 장르

예술 작품은 개인의 취향과 깊은 연관이 있습니다. 그렇기 때문에 어떤 장르가 인기가 있는지는 사실 시대에 따라 크게 달라집니다. 최근 몇십 년 동안 미술시장에서 인기 있는 장르는 단연 '유화'가 아닐까 합니다. 일반적으로 같은 크기의 다른 작품들에 비해 높은 가격에 거래되고 있습니다. 인기 있는 미술품 장르는 사실 인테리어와도 깊은 연관이 있습니다. 보통 아파트 거실에 작품을 배치하는데, 유화는 아무래도 현대식 인테리어에 가장 잘 어울리는 장르이기 때문입니다.

작품의 크기

작품의 크기도 미술품 가격에 영향을 미치는 요소 중 하나입니다. 캔버스의 단위는 '호'가 기준입니다. 1호는 22.7×15.8센티미터입니다. 그런데 2호가 1호의 두 배 크기는 아닙니다. 2호는 25.8×17.9센티미터이고, 10호는 53×45.5센티미터인데, 10호가 1호의 세 배 정도 크기라고 볼 수 있습니다. 국내에서 미술품의 크기가 더 중요했던 이유는 '호당 가격제'라는 방식 때문입니다. 호당 가격제는 작가별로 통용되는 미술품의 호당 가격이 정해져 있어서 호수에 비례해 가격을 책정하는 방식입니다.

호수에 호당 가격을 곱하면 미술품의 가격이 나오는데요, 예를 들어 어떤 작가의 작품이 호당 10만 원이라면, 50호는 500만 원, 100호는 1,000만 원입니다. 물론 요즘에는 미술품 거래가 점차 활발해지고 있고 소비자의 안목 또한 높아짐에 따라 호당 가격제가 아닌, 작품성에 의해 가격이 결정되는 방향으로 바뀌고는 있어요. 하지만 여전히 1차 시장에서는 호당 가격제가 영향력을 행사하고 있습니다.

작품의 상태

보존 상태 또한 미술품 가격에 영향을 미칩니다. 현재 활발하게 활동하고 있는 동시대 미술 작가의 작품 같은 경우 만들어진 지 얼마 되지 않았기 때문에 보존 상태는 고려 요인이 아닐 수 있어요. 하지만 제작된 지 오랜 시간이 지난 작품들, 특히 고古미술의 경우는 작품의 상태가 가장 중요한 요인으로 고려됩니다.

혼합 재료mixed media로 만들어진 작품들 또한 보존 상태가 중요합니다. 유화의 경우 보관과 관리가 크게 어렵지는 않지만, 콜라주 등 다양한 기법으로 만들어진 작품들은 손상되기 쉽거든요. 미술품을 복원하는 경우 추가적인 비용이 들고, 거래 시 가격 하락 요인으로 작용할 수도 있으므로 원작의 형태를 보존할 수 있는지가 중요합니다.

작품의 이력

작품이 소장되었던 이력을 '프로비넌스Provenance'라고 하는데요, 해당 미술품이 누구의 소유였는지 이력을 확인하는 것은

작품의 진위여부를 확실하게 하는 근거가 되고, 가격 결정에도 중요한 영향을 미칩니다. 권위 있는 컬렉터가 소장했던 작품이라면 진품성과 예술성 모두를 검증받았다는 의미로 해석할 수 있습니다.

특히 유명 작가의 작품이라면 '카탈로그 레조네Catalogue raisonné'에 포함되었을 수도 있습니다. 프랑스어 'raisonné'는 '검토하다/고찰하다'의 뜻으로, '카탈로그 레조네'라고 하면 검토한 작품을 모두 모은 도록을 의미합니다. 전시회의 도록이 한정된 기간 동안의 작품을 선별적으로 소개한다면, 카탈로그 레조네는 작가의 작품 리스트를 모두 모아 정리한 도록을 뜻합니다. 즉 예술가의 총체적 작품 기록물이라고 정의할 수 있습니다.

카탈로그 레조네는 작가의 작품 리스트를 모두 모은 것이기 때문에 경력이 일정 기간 이상 되어야 만들 수 있고, 카탈로그 레조네를 제작한다는 것만으로도 검증된 작가라는 의미를 지닙니다. 그렇기에 카탈로그 레조네에 실린 작품은 미술사적 의미를 갖는 것은 물론, 미술시장에서도 작품의 진위여부를 가리는 데에 유용하게 쓰일 수 있습니다.

카탈로그 레조네에는 제목, 크기, 제작 연도, 표현 매체, 작가의 서명 같은 작품 정보뿐만 아니라 작품의 전시 이력, 소장자 정보, 보수 기록 등이 추가됩니다. 수록되는 작품은 시간의 흐름에 따라 구성하는 경우가 일반적이고요. 해외에서는 카탈로그 레조네의 제작이 보편적이지만 국내에서는 아직 시작 단계에 머물러 있습니다. 예술가의 전 생애에 걸친 작업의 흔적이자 미술사의 토대가 되는 자료로서 제작과 관리가 점차 중요해지고 있습니다.

이 외에도 미술품 가격은 다양한 요소들에 의해 정해집니다. 예술에 대한 평가를 지배하는 관습은 뜻밖의 변화에 영향을 받기 쉽다는 점도 간과할 수 없습니다. 주식시장만 해도 사회적 요인에 영향을 받으면서 갑작스러운 변동을 보여주는 경우가 많듯이 미술 작품 또한 갑작스러운 가격 변동에 노출될 수 있는 재화인 것이죠.

미술품은 예술성이라는 주관적 가치를 객관적 가치로 보편화하는 과정을 거쳐 미적 가치로 승인되는 절차를 따릅니다. 예술을 값으로 따질 수 없다는 의견도 있지만 정신적 가치, 사회적 가치, 역사적 가치, 문화적 가치 등 다양한 가치가 합쳐져 경제적 가치가 평가됩니다. 사실 미술품에 대한 평가는 상당

히 어려운 일입니다. '예술성'이라는 것 자체가 과학적이고 논리적이라기보다는 추상적인 특성을 지니고 있으니까요. 물론 우리가 작품을 거래할 때 예술적 가치를 100퍼센트 이해하면서 이루어지는 경우는 극히 드물어요. 전문가들이 평가한 작가의 예술성 또한 절대적이지 않고요. 하지만 작가와 작품에 대한 이해가 쌓이고 더 많은 검증이 이루어진 이후에 작품을 구매하면 그만큼 리스크를 낮출 수 있습니다.

부록 3

미술품 조각 투자란?

미술품 조각 투자는 미술품을 작은 단위로 쪼개 다수가 함께 구매하는 방식을 뜻합니다. 미술품을 소유하는 새로운 방식이라는 의견이 있는 반면, 위험이 따른다는 의견도 있습니다. '미술품 조각 투자'라는 말이 널리 쓰이고는 있지만 '미술품 분할소유권'이라는 용어가 법률적으로 더 적합합니다. 미술품이라는 자산asset을 다수가 분할소유한다는 의미이기 때문입니다.

본래 분할소유란, 별장이나 개인 항공기, 스포츠카 등과 같이 고가이고 유지보수 비용이 많이 들지만 자주 사용하지 않는 자산을 다수가 공동으로 구매해 분할소유하는 형태를 의미하는데요, 이러한 개념을 미술품에 적용한 것이죠. 미술품이라

는 자산을 100분의 1로 분할해 판매할 경우, 구매자는 분할 단위 한 개 구매 시 1퍼센트의 소유자가 됩니다.

미술품 분할소유의 방식으로는 플랫폼을 통한 공동구매가 있습니다. 국내에서는 2018년 '아트앤가이드'가 분할소유권 거래 서비스를 처음 시작했고, 이후 다양한 업체가 거래 플랫폼을 열었습니다. 플랫폼마다 투자 방식은 다르지만 대체적으로 온라인을 통해 미술품 공동구매 서비스를 제공하는 형태입니다. 데미안 허스트, 제프 쿤스, 야요이 쿠사마, 이우환, 박서보, 윤형근, 김환기 등 미술시장에서 고가에 거래되는 작품들이 주요 거래 대상입니다.

플랫폼에서 따로 갤러리 공간을 운영하면서 분할소유권자들이 작품을 관람할 수 있도록 하는 곳도 있습니다. 최근 금융위원회가 '토큰 증권STO·Security Token Offering' 가이드라인을 발표하면서 조각 투자가 제도권으로 편입되는 추세이기도 합니다. 토큰 증권은 미술품 같은 실물 자산을 증권화한 뒤 이를 토큰으로 발행해 유통하는 형태로, 조각 투자에 대한 제도 마련으로 볼 수 있습니다.

분할소유권 투자의 가장 큰 장점은 적은 돈으로도 투자가 가

능하다는 점입니다. 플랫폼마다 조금씩 다르지만 평균적으로 1인당 15만 원가량 투자하고 있다고 합니다. 원화를 직접 구매하는 비용과 비교하면 적은 금액으로도 투자가 가능한 것이죠. 일종의 대체투자가 가능하다는 것도 분할소유권 투자의 장점으로 볼 수 있습니다. 대체투자는 주식이나 채권 같은 전통적인 투자 상품이 아닌 다른 대상에 투자하는 방식을 말합니다. 자산 분배 관점에서 리스크를 분산하는 효과가 있죠. 또한 투자를 위해 작가와 작품에 대해 알아보는 과정을 거치면서 미술에 좀 더 가까워질 수 있습니다. 자신이 분할소유한 작품을 갤러리에서 감상할 수 있다는 것도 장점이라고 생각합니다.

다만 작품을 재판매해야 하는 시점에 작품이 팔리지 않을 수 있다는 점이 리스크로 꼽힙니다. 업체에서 선정하는 작품들이 대부분 블루칩 작가의 것이라고는 하지만, 부침이 심한 미술시장의 특성상 1~3년 안에 수익을 내지 못할 수도 있습니다. 또한 작품 선정 과정이 다소 불명확해서 정보의 비대칭이 발생할 수도 있고요. 토큰 증권이 제도권에 안착하기까지의 과정도 남아 있습니다. 전통적인 투자 방법이 아니기 때문에 플랫폼이 폐업하는 등의 리스크는 감수해야 합니다.

부록 4

판화, 알고 구입하자

미술품 투자 대상으로 판화 에디션을 고려하는 분들이 많은데요, 에디션Edition은 말 그대로 작가가 원하는 수량만큼 프린트를 한 뒤 작품에 고유번호를 매긴다는 뜻입니다. 판화 에디션 구매를 고려한다면 다음의 내용이 도움이 될 것입니다.

판화란?

판화版畵, Print는 그림과 글씨를 새긴 판版을 이용해 종이 등에 인쇄하는 시각예술 기법으로 만들어진 작품입니다. 여러 종류의 판, 종이, 잉크를 통해 자신이 표현하고자 하는 것을 시각

적으로 조형화해 복수로 제작하는 예술이죠. 사실 판화는 예술이기에 앞서 지식을 전달하는 강력한 매체였습니다. 판화는 활자가 나오기 전까지 지식의 전달과 축적이라는 기능을 수행하면서 문명의 발전에 크게 기여했죠. 그렇기에 판화는 예술이라는 영역에 앞서 시각적 소통이라는 범주에서 먼저 이해할 수 있습니다.

예술로서의 판화도 중요한 의미를 지닙니다. 예술가의 손끝에서 탄생하는 작품은 그리는 사람의 능력이나 그릴 때의 컨디션 등에 의해 조금씩 다르게 그려질 수밖에 없는데요, 판화는 같은 그림을 반복적으로 제작할 수 있기 때문에 여러 개의 원본을 지니게 됩니다.

복수 원본

뉴욕 메트로폴리탄미술관의 판화 큐레이터였던 윌리엄 아이빈스William Ivins는 『판화와 시각소통』에서 판화를 "정확하게 반복 가능한 시각적 진술"이라고 정의합니다. 이처럼 판화는 '복수로 된 원본 그림'을 뜻하는 말로 쓰이게 되는데요, '복수로 된 원본Multiple Original'이라는 말에 주목할 필요가 있습니다.

판화는 회화처럼 단 하나의 원본이 있는 것이 아니라, 여러 개의 원본이 존재합니다. 복수 원본, 복수 원작이라고도 부르죠. 판화가 복수 원본이 되기 위해서는 몇 가지 조건을 충족해야 합니다. 이는 1960년 비엔나에서 개최된 제3회 국제미술인회의에서 규정한 뒤, 1963년 유네스코 지부 국제조형미술협회에서 공표한 다음의 사항을 기초로 판단합니다.

> 원본 판화가 되기 위해서는 작가가 직접 밑그림을 그리고, 제판과 프린팅 과정에 참여해야 한다. 제판 과정에서 판화 장인의 도움을 받을 수 있고, 프린팅 과정에서 작가의 감독 하에 판화 장인이 찍을 수 있으나, 프린팅이 끝난 판화는 반드시 작가가 직접 서명하고, 일련번호를 매겨야 원본 판화로 인정받을 수 있다. 또한 작품 제작 후에는 원판을 파기하는 것을 원칙으로 한다.

위의 규정 내용을 다음과 같이 정리해볼 수 있습니다.

- 작가가 직접 프린팅 과정에 참여해야 한다.
- 프린팅 과정에 인쇄소나 장인의 도움을 받을 수는 있으나
- 프린팅이 끝난 판화에는 반드시 작가가 직접 서명하고
- 직접 일련번호를 매겨야 한다.
- 작품 제작 후에는 원판을 파기해야 한다.

이러한 과정을 거쳐야만 복수 원본으로 인정된다는 것입니다. 내용을 좀 더 자세히 살펴보겠습니다.

사후 판화

작가가 직접 프린팅 과정에 참여하는 것은 당연한 과정으로 보입니다. 하지만 '사후 판화'라는 개념도 있습니다. 작가가 생전에 제작한 판이 파기되지 않고 유족 등에 의해 남겨진 판을 찍을 때가 있는데요, 이 경우 전체 매수와 작품의 일련번호를 표기할 수는 있지만 작가의 서명 대신 유족 혹은 관리자의 책임 하에 찍었다는 별도의 표시를 남겨야 합니다. 사후 판화가 아니더라도 그 판을 제작한 작가가 직접 찍지 않고 인쇄공(공방)이 찍었을 경우에는 그 인쇄공(공방)의 이름을 작품에 기입해야 합니다.

번호 매기기

넘버링Numbering은 작가가 복수 원본임을 증명하기 위해 에디션을 하는 과정 중 하나입니다. 작품 이미지의 밑면 여백에 작

가의 서명과 일련번호를 기입해야 비로소 원본 판화가 되는 것이죠. 예를 들어 판화의 밑면 여백에는 '1/100'처럼 숫자가 붙는 것을 볼 수 있습니다. '1/100'이라는 숫자 표기는 판화 작품을 100개 찍었는데 그중 첫 번째 작품이라는 뜻입니다. 이것을 판화의 '에디션'이라고 하며, 제작 작품 수는 작가가 결정합니다. 일련번호를 매길 때에는 일반적으로 연필로 하는데, 연필은 흑연이 원료이기에 잉크에 비해 자외선에 오래 견디며, 또한 서명할 때 힘의 강도가 잘 드러나 위조가 어렵기 때문입니다.

에디션

에디션 숫자는 작품의 희소가치와도 연결됩니다. 석판과 공판 (실크스크린)의 경우 처음 찍은 것과 마지막 찍은 것 사이에 큰 차이가 없지만, 동판은 찍을수록 점이 약화할 수 있어서 이러한 경우에는 에디션 숫자가 중요합니다. 가끔 에디션 숫자 앞에 'A.P.'라는 글자가 붙기도 하는데요, 이는 작가 소장본을 의미하는 'Artist's Proof'의 약자로, 대체로 전체 에디션의 10퍼센트 미만을 찍습니다. 거래용이 아니기 때문에 이 매수는 에디션에 포함되지는 않아요.. 이 밖에 'P.P.'는 'Present Proof'의 약자로 선물용 혹은 증정용을 의미하며, 'T.P.'는 이미지의 상태

를 검토하기 위해 찍는 'Trial Proof'의 약자입니다. T.P.는 작가의 자료용으로 남겨두고 유통은 되지 않아요. 판화의 정의에서 보았듯이 작가는 에디션을 다 찍은 후에는 판에 'X'를 표시하거나 판을 폐기하는 것이 원칙입니다. 하지만 실질적으로는 작가들이 원판을 보관하길 원하죠. 에디션 이후 찍어낸 작품은 오리지널 판화가 아닌 복사품으로 간주됩니다.

서명

모든 판화 작품은 그것이 오리지널임을 증명하기 위해 에디션 숫자와 함께 작가의 서명Signature을 기재해야 합니다. 작가의 서명은 그림의 오른쪽 하단에, 번호는 왼쪽 하단에 쓰는 것이 일반적입니다. 서명 또한 작가가 복수 원본임을 증명하기 위해 에디션을 하는 과정 중 하나입니다. 지금까지 살펴본 원칙들은 '복수 원본'인 경우, 즉 작가가 직접 작업한 뒤 에디션 넘버와 서명을 붙이고 판을 폐기한 경우에 해당합니다. 이외의 경우는 복사품reproduction으로 간주되며, 복사품은 원본과 확연이 구분할 수 있도록 그것이 복사품임을 알려야 합니다.

판화의 종류

대표적인 판재로는 나무(목판화), 금속(동판화), 돌(석판화), 천(스크린 판화), 종이(지판화) 등이 있습니다. 각 판재가 지니고 있는 특성이 조금씩 다르기 때문에 작가는 판재의 물성을 잘 이해하고 있어야만 자신이 표현하고자 하는 것을 효과적으로 나타낼 수 있어요. 판화는 새로운 인쇄 기술이 나올 때마다 새롭게 적용되고 있는데요, 디지털 기술을 이용해 판화를 제작하는 것은 디지털 프린트(컴퓨터 프린트)라고 부릅니다.

그동안 판화는 복제와 복수성이라는 특수성 때문에 원화와 비교해 예술적 가치가 떨어지는 것으로 인식되기도 했습니다. 하지만 판화는 원화의 하위 개념이 아니라 판화 자체가 하나의 장르입니다. 풍부한 표현력을 가진 작품으로서의 가치를 지니는 판화는 예술의 한 부분이자 독특한 시각예술로 인정받고 있습니다.

도판 저작권

KI 신서 10878

요즘 미술은 진짜 모르겠더라

1판 1쇄 발행 2023년 4월 19일
1판 2쇄 발행 2024년 11월 6일

지은이 정서연
펴낸이 김영곤
펴낸곳 (주)북이십일 21세기북스

인문기획팀 양으녕 이지연 서진교 노재은 김주현
디자인 형태와내용사이
출판마케팅팀 한충희 남정한 나은경 최명열 한경화
영업팀 변유경 김영남 강경남 황성진 김도연 권채영 전연우 최유성
제작팀 이영민 권경민

출판등록 2000년 5월 6일 제406-2003-061호
주소 (10881) 경기도 파주시 회동길 201(문발동)
대표전화 031-955-2100 **팩스** 031-955-2151 **이메일** book21@book21.co.kr

ⓒ 정서연, 2023

ISBN 978-89-509-4496-4 03600

(주)북이십일 경계를 허무는 콘텐츠 리더

21세기북스 채널에서 도서 정보와 다양한 영상자료, 이벤트를 만나세요!
페이스북 facebook.com/jiinpill21 **포스트** post.naver.com/21c_editors
인스타그램 instagram.com/jiinpill21 **홈페이지** www.book21.com
유튜브 youtube.com/book21pub

서울대 **가**지 않아도 들을 수 있는 **명강**의! 〈서가명강〉
유튜브, 네이버, 팟캐스트에서 '서가명강'를 검색해보세요!

ANTHROPOCENE
POSTHUMAN
RELATIONAL ART

PUBLIC ART
VIRTUALITY
AI